世界名畫家全集　何政廣主編

藤田嗣治 Tsuguharu Léonard Foujita

鄧聿檠、朱燕翔●等編譯

藝術家出版社

世界名畫家全集

巴黎畫派代表畫家

藤田嗣治

Tsuguharu Léonard Foujita

何政廣●主編
鄧聿檠、朱燕翔●等編譯

藝術家出版社

目 錄

前 言

在二十世紀初葉至第二次世界大戰之間,活躍在國際美術中心巴黎的一群藝術家,被總括為巴黎畫派(École de Paris)。此時也正是兩次世界大戰期間,美術思潮出現達達、超現實主義和抽象藝術等趨勢之外,追求具象世界表現的藝術家,多是來自外國的異鄉人,包括畢卡索、米羅、莫迪利亞尼、梵鄧肯、巴斯金‧史丁和藤田嗣治,當時知名藝評家安德烈‧華諾(André Warnod)將他們稱為巴黎畫派,他們並沒有共同美學主張,而是超脫傳統藝術,追求個人自我的造型表現而建立獨特風格。

巴黎畫派代表畫家之一──藤田嗣治(Tsuguharu Léonard Foujita)是日本畫家中,最早在巴黎畫壇成名的一位。他與莫迪利亞尼、巴斯金‧史丁等二十世紀初葉活躍於巴黎的畫家同樣以創造獨特畫風而受人矚目。

藤田嗣治1886年(明治19年)生於東京,為一高級軍醫的兒子。在東京美術學校的黑田清輝教室畢業後,於1913年到達巴黎,認識莫迪利亞尼、史丁、畢卡索等畫家。1919年他的六幅畫入選秋季沙龍。1920年再度以六幅油畫入選秋季沙龍,他以乳白色肌理的畫面採取細墨線條描繪輪廓的女性裸體畫,獲得批評家激賞而嶄露頭角。尤其是藤田嗣治以巴黎著名模特兒綺琪為題所畫〈法式淡底印花布上的女人臥像〉,在潔淨單純白色中,描繪出女性肌體美,令人聯想到浮世繪特色。他把日本傳統與巴黎現代主義融合成獨自風格,得到高度評價,使他奠定了世界級畫家的名聲。

第二次世界大戰期間,藤田嗣治返回日本,受日本軍方委託描繪戰爭實景繪畫〈阿圖島最後戰役〉、〈新加坡的亡落〉等,這批在戰時廣為流傳的宣傳畫作原畫,在日本投降前被美國政府取得,戰後才歸還日本,收藏在東京國立近代美術館。當時美軍也找到藤田嗣治,此舉使他被誤為敵軍叛徒,他因此了解到自己不見容於日本,於是透過美國軍方申請簽證離開祖國,於1949年3月前往美國。但他在紐約短暫停留之後,最終決定回到巴黎,於1950年移居巴黎,並在五年後取得法國籍,歸化法國。他體認到畫家應置身於世界上偶然事件之外,追尋堅決的和平以及真實之美,藤田嗣治以此意念終結戰時「現實取決作品」的方法,並藉此宣告來與過去和外界對他作品的評價切割,這儼然成就了他的理想世界。

他在途經紐約赴法而旅居紐約時期,創作了〈咖啡館〉、〈美麗的西班牙女子〉等名畫,以獨坐室內空間的女性肖像為主題,背景出現室外景物,顯示他思念巴黎生活並走向大眾化繪畫題材的趨勢。

藤田嗣治晚年成為基督教徒,受洗名為李奧納多‧藤田嗣治,持續旺盛的創作活動,傾全力製作在法國東北部香檳省的首府蘭斯(Reims)的藤田嗣治小教堂設計與壁畫繪畫工作。晚年他在巴黎郊外的維耶勒巴克,精心設計自己理想的畫室。1968年他長眠於這個鄉村教會墓地。

藤田嗣治度過充滿曲折波瀾的一生,在藝術創作上的評價直到去世後才真正受到正面的肯定。他的繪畫題材早期以生活周圍的器物、動物、女性肖像和兒童故事為主,晚年畫了很多群像和宗教題材作品。技法上他開發的乳白色肌理上,描繪柔和強韌的線條造型,建立了獨特繪畫風格,而成為巴黎畫派代表畫家。

2012年6月於《藝術家》雜誌社

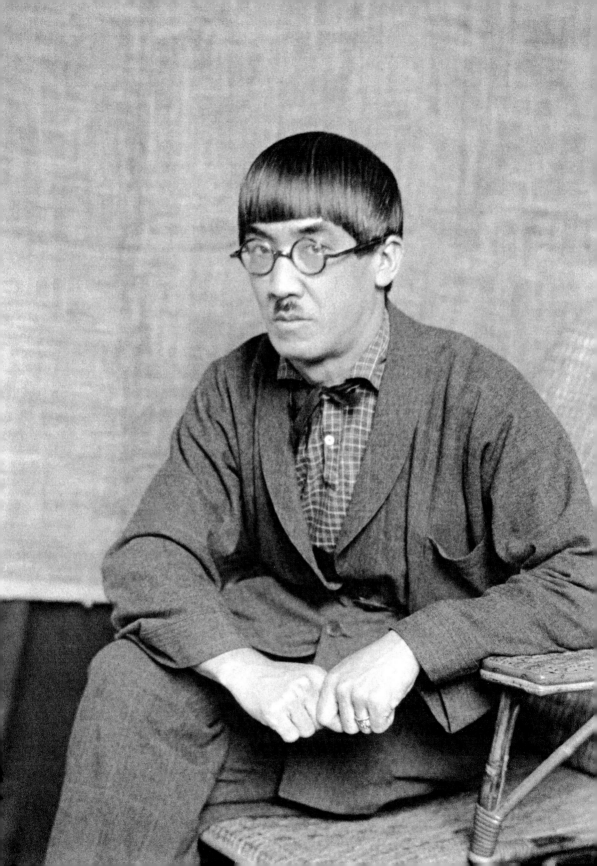

巴黎畫派代表畫家——
藤田嗣治的繪畫與藝術生涯

　　對成功的渴望及堅信，造就了藤田嗣治的不凡際遇；「有人預言我會成為日本第一畫家，但成為巴黎第一才是我真正的希望」，他如是說。

　　藤田嗣治出生於十九世紀末葉，在當時以巴黎為中心發展的印象派已跳脫法國，擴散到歐洲其他地域，包括美國、日本等地，使繪畫反映近代生活成為國際化。印象派潮流進入日本，稱為外光派、紫派的風格。但在此時，歐洲各地在強調光影流洩的印象派之外，相對出現著重精神性寫實的象徵派畫家，以及不讓畫面僅止於色彩洋溢，而是追求理性構築繪畫的塞尚，帶有表現主義色彩的梵谷，以點描作畫的新印象畫家秀拉等逐漸出現，形成新興藝術流派。

進入東京美術學校就讀

　　藤田嗣治做為畫家，就是在這樣的時代環境下建立聲譽。在東京出生的藤田嗣治，於1905年（明治38年）進入東京美術學校西洋畫科就讀，當時，黑田清輝為西洋畫主任教授。基本上，

藤田嗣治像
曼雷攝影　1922
18×13cm
（前頁圖）

藤田嗣治　**自畫像**
1910　油畫畫布
59×43.5cm
日本東京藝術大學藏
（右頁圖）

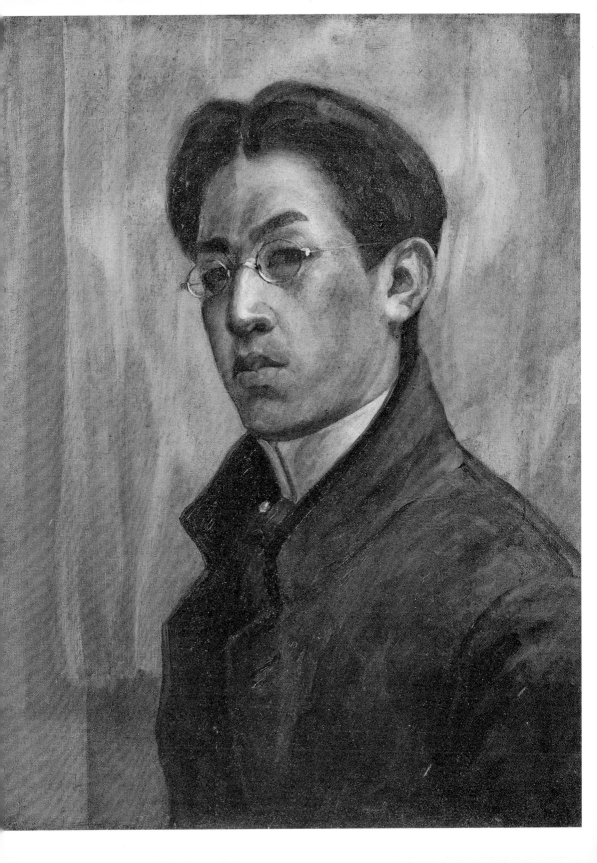

從寫實主義到印象派等在近代都市巴黎產生的藝術，經過時間與地域的擴散，轉變為多樣的面貌。黑田清輝在法國不是學習印象派，而是把印象派與學院派風格相互結合，以自己的繪畫語言傳入日本。藤田嗣治在東京美術學校學習成果的畢業製作〈自畫像〉，很難被稱為是黑田清輝教授的優秀學生。 圖見9頁

事實上，藤田嗣治在黑田清輝教授從1910年起擔任日本官辦的「文展」審查委員的三年期間，參加文展連續落選。藤田嗣治的藝術資質有異於外光派的描繪。這可從他十九歲時所畫的新藝術風格插畫書素描及畢業製作的〈自畫像〉窺出端倪。這幅〈自畫像〉表現出自信滿滿的神情，非以光影直接描繪，而是力求根據物體固有色彩進行配置，可以說是藤田嗣治展現自我藝術之路的作品。而且，藤田嗣治引用黑色畫面的處理方式，正是被黑田清輝教授所禁止的。因此，藤田嗣治從黑田清輝教授身上所學到的最大啟示就是對法國巴黎所懷抱的無限憧憬。

赴法國追求藝術的探究之旅

藤田嗣治在1913年二十七歲的六月，於他為自己計畫「旅居四年」（藤田嗣治一生在法國17年）搭船出發至法國。但是這個僅只四年的旅程，直到他最後的晚年才得以繼續。在他的藝術人生中，因日本和法國的地理、文化、歷史的落差、創造出超越十九世紀美術概念的二十世紀新美術、俗世社交界與聖靈的世界、近代都市和近代社會的矛盾世界，都在自己的繪畫裡進行探究之旅。

自1913年八月抵達巴黎開始，他就已明白必須開拓一條嶄新的道路來擺脫藝術派系與日本教育的標籤。他希望一切從零開始並發展出一套屬於自己的藝術風格，而他也由蒙帕納斯的藝術動向，見識到抵達法國前所了解的日本

莫迪利亞尼在「洗濯船」畫室 1915-16年

藤田嗣治 **幻想風景**
1917 油畫畫布
103×209cm
私人收藏

前衛藝術比起法國仍然望塵莫及。

　　此時的巴黎是當代藝術創作重鎮，蒙帕納斯一帶亦自二十世紀初期即由來自世界各地的藝術家營造出一種獨特氛圍；野獸派、立體派及印象派藝術家、收藏家、賣家和學者皆在此駐足，咖啡館也成為連結各種看似不可能的交流機會的場所。墨西哥裔畫家迪亞哥‧里維拉（Diego Rivera）、西班牙籍藝術家畢卡索、俄籍畫家夏卡爾，以及日本出身的藤田嗣治之間又有什麼共通點？同樣對自由的渴求亦或對創作新紀元的信念？這些多元的族群先是於蒙馬特紮根，而後轉往蒙帕納斯，若巴黎是吸引這些外籍藝術創作者進駐的動力，上述區域在其中所扮演的即是交流點的角色。在蒙帕納斯，不僅是咖啡館與舞廳，甚至街道也不停散發出不羈氣息，藤田嗣治亦很快地適應了這樣的生活步調。他最初下榻於位在奧德賽街28號的奧德賽飯店，而後得莫迪利亞尼（Amedeo Modigliani）以及史丁（Chaim Soutine）的協助找到了法居耶（Falguière）住宅區的工作室。

　　為找尋採光良好的地方，藝術家們通常會選擇居住在主要道路底端帶狹窄天井的簡陋屋子，這種集合式的住宅於十九世

紀開始聚集於蒙帕納斯一帶;為數眾多,在法文通稱為cité。而法居耶住宅區,9號巷,康帕尼·普雷米爾街(Rue Campagne-Première),21號巷及緬恩街(Rue du Maine)等地都不乏藝術家駐足;無論知名與否,這些地方都因他們而充滿故事。

巴黎蒙帕納斯人的藝術傳奇

有些地方更是提供了這些來自各種不同文化背景的藝術家們交流的機會,進而產生交集,例如巴黎蒙帕納斯區知名的蜂巢(La Ruche),以及蒙馬特的洗濯船(Bateau-Lavoir)。前者是艾菲爾事務所為1900年世界博覽會所建的一棟三層樓高的圓頂建築,最初的功能是作為酒類展示之用,最後拆除並於1902年移至沃吉拉屠宰場(les abattoirs de Vaugirard)附近。遷移後的蜂巢是以鋼樑、磚塊與玻璃組成的三層樓建物,頂端為採光良好的舍利塔形屋頂,入口處則由裝飾著女人像的柱子所支撐。此建物的目的本即為藝術家提供廉價的空間,甚至是交流的機會,嘉惠了許多藝術創作者。

巴黎蒙帕納斯區知名的蜂巢。巴黎畫派藝術家多人曾住於此作畫。

此時私人文藝機構因開放女性入學面臨了極大的改變;各家藝術學院也紛紛提出更加自由的教學計畫。其中於蒙帕納斯地區最有名的工作坊有十五間,如朱利安美術學院(L'académie Julian)、大茅屋工作室(La Grande Chaumière)、鴻松學院(L'académie Ranson)等。但不同於安井曾太郎(Sotaro Yasui, 1888-1955,師承讓·勞倫斯〔Jean Laurens〕,在學院中認識了塞尚〔Cézanne〕的作品並深受影響。1914年歐洲旅行後返回日本。)(於1904年至1912年在朱利安美

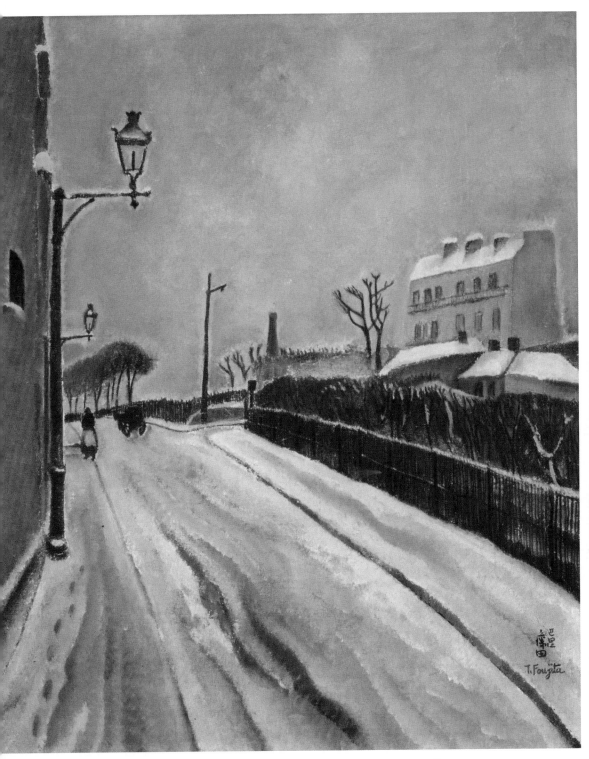

藤田嗣治　**雪景**　1917　油畫畫布　500×400mm　日本駿河平貝爾納・畢費美術館藏

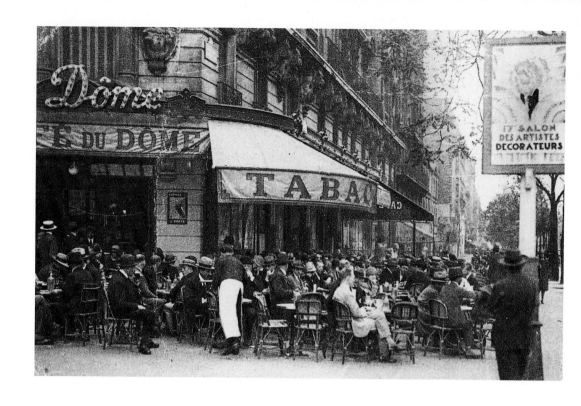

術學院進修）或佐伯祐三（Yuzo Saeki, 1898-1928）（1924年於大茅屋工作室習畫）等同期日籍畫家，藤田嗣治並不曾進入這些學院學習；比起在美術學校習畫，他更喜歡直接接觸藝術品或與藝術家交流。因此，乍到巴黎的他便在蒙帕納斯大道上的咖啡廳結識了從1905年就寄居於巴黎的智利畫家歐提茲・德察拉特（Otiz de Zarate），據悉該咖啡廳應為莫依斯・基斯林格（Moïse Kisling）、迪亞哥・里維拉、畢卡索、費爾南・勒澤（Fernand Légar）等藝術家經常造訪的圓亭咖啡（Café de la Rotonde）。藤田嗣治由蒙帕納斯周邊咖啡館融入巴黎藝術圈的方法，也間接造就了「蒙帕納斯人」傳奇。

在1860年土地歸併之前，

14

藤田嗣治　**蒙魯日**　1918　油畫畫布　41×53cm　靜岡縣立美術館藏

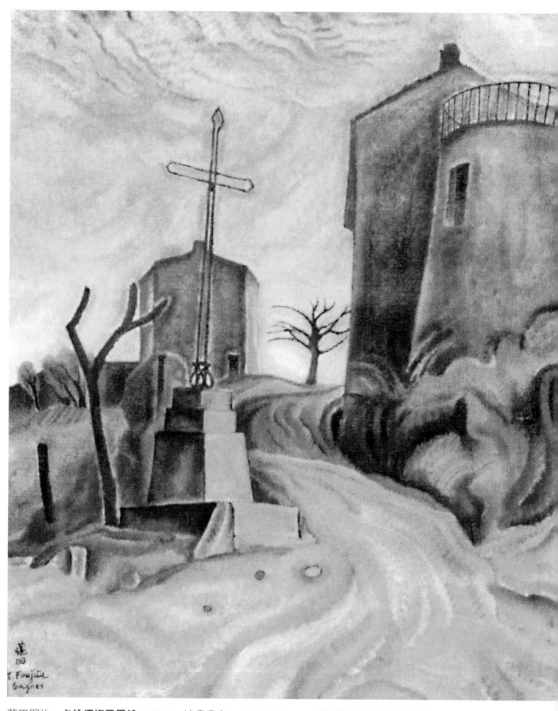

藤田嗣治　**卡納須梅風景繪**　1918　油畫畫布　46.2×38cm　日本名古屋市立美術館藏

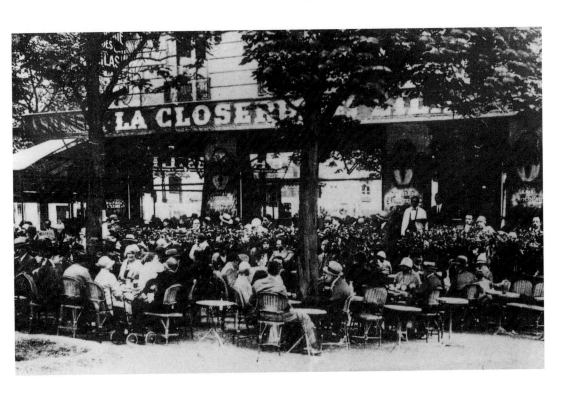

丁香園咖啡館
1920年攝影

包稅人之牆（Mur des Fermiers Généraux），亦即今日的蒙帕納斯大道，為分隔巴黎與蒙魯日的界線。而在這條分隔線的南邊因酒類不需徵收入市稅而夜總會林立，這些提供歌舞表演的小酒館遂於二十世紀初期成為人們放鬆的聚會場所，也間接凝聚了不同的藝文團體，如德國人時常聚集於穹頂咖啡館（Le Dôme）、作家們多選擇有保羅・福特（Paul Fort）主持文學沙龍的丁香園咖啡館（Closerie des Lilas），而拉丁美洲裔的藝術家們則大多傾向於待在圓亭咖啡館；於此同時，1926年由當地藝術家裝潢的第一家夜總會——圓頂咖啡廳（La Coupole）則吸引了莫依斯・基斯林格、安德烈・德朗（André Derain）、布萊斯・桑德拉爾（Blaise Cendrars）、作家莫里斯・薩克斯（Maurice Sachs）以及藤田嗣治。

模特兒同樣也是這些小酒館與咖啡廳的常客，綺琪（Kiki本名愛麗絲・布杭（Alice Prin, 1901-1953）曾經為曼・雷的女伴。）便以其獨特的魅力及不容忽視的活力，風靡蒙帕納斯的藝術圈，同

17

蒙帕納斯的綺琪，擔任
過藤田嗣治的模特兒

時擔任曼‧雷（Man Ray）、莫依斯‧基斯林格和藤田嗣治的模特
兒。自由的風氣自1910年始便為這個地區帶來蓬勃生氣與獨特的
氛圍；後期，咖啡廳的地位漸漸地被舞廳所取代，先是布里耶舞
廳（Bal Bullier本為丁香園咖啡館於1847年所闢的花園， 1870年改
建為舞廳，直至20年代後期破產為止。）而後則有黑人舞廳（Bal
Nègre黑人舞廳坐落於布落梅街〔Rue Blomet〕上，提供非洲舞表

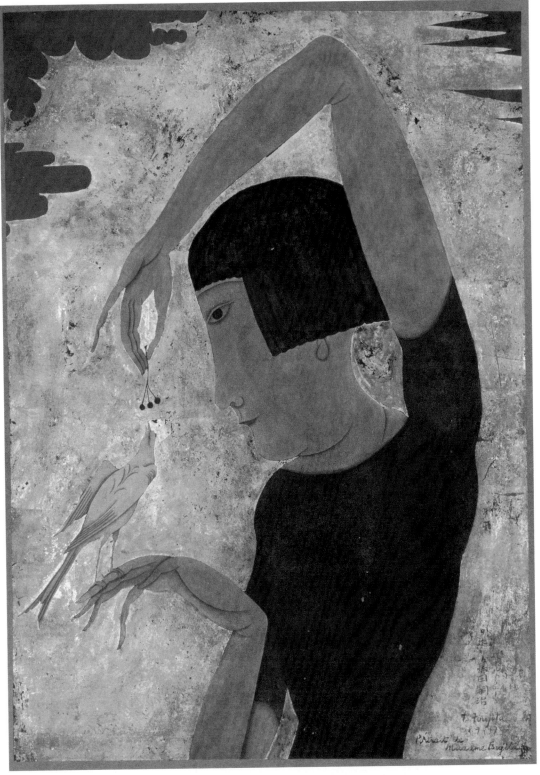

藤田嗣治　**藤田夫人——菲南黛・芭內像**　1917　金底水粉畫　39×27.5cm　法國亞維儂安格拉東美術館藏

演和爵士音樂會。二〇年代初期客源只限於黑人，唯一得到許可的巴辛〔Pascin〕亦是因為結識模特兒愛莎〔Aïcha〕的緣故得以參加該舞廳活動；然而黑人舞廳名望的建立最終則得歸功於羅伯特‧德斯諾〔Robert Desnos〕）。各藝術組織取材自通俗巴黎社會並舉辦主題晚會或化裝晚會，為這些舞廳帶來不同可能，吸引了所有的「蒙帕納斯人」。藝術家們遂紛紛選擇這些地方作為他們作品的亮相的場所，藤田嗣治也是熱切參與聚會的藝術家之一，他甚至曾經在這些舞廳以低廉的價格出售部分作品。

藤田嗣治很快地適應了這種全然巴黎式的生活模式，且以招牌的M字鬍、齊平圓框眼鏡的厚重瀏海，以及翩翩的花花公子形象深植人心，不只是外表及獨特的穿衣風格，日本出身的背景在當時鮮少東方人的巴黎，也是使他與眾不同之處。居住於巴黎之初，他非常強調自己的高雅出身，亦對人們將他誤認為中國苦力之事非常介意，因此時常前往蒙帕納斯的露天咖啡館感受愉快的氣氛。然而也不曾遺忘來巴黎的目的：成為一位有名的畫家。於1913年寄予父親的家書中寫道他甚至在咖啡廳裡也不忘創作。

身為巴黎所有外籍藝術家中的「異國畫家」，藤田嗣治非常明白自己的與眾不同，也快速地為自己在蒙帕納斯找到一席之地，甚至成為戰間期巴黎的代表人物。但成為象徵人物的風險，即是鋒芒掩蓋他的創作才能，導致人們可能忘卻他藝術家的身

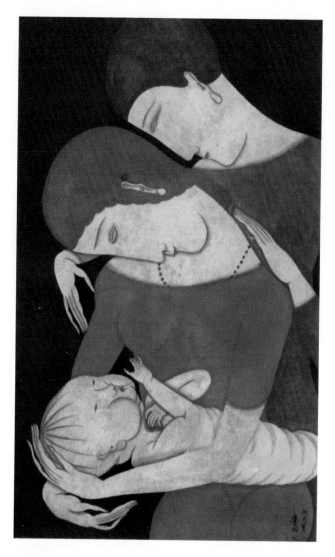

藤田嗣治 **家族** 1917
水彩畫 46.5×27cm
私人收藏

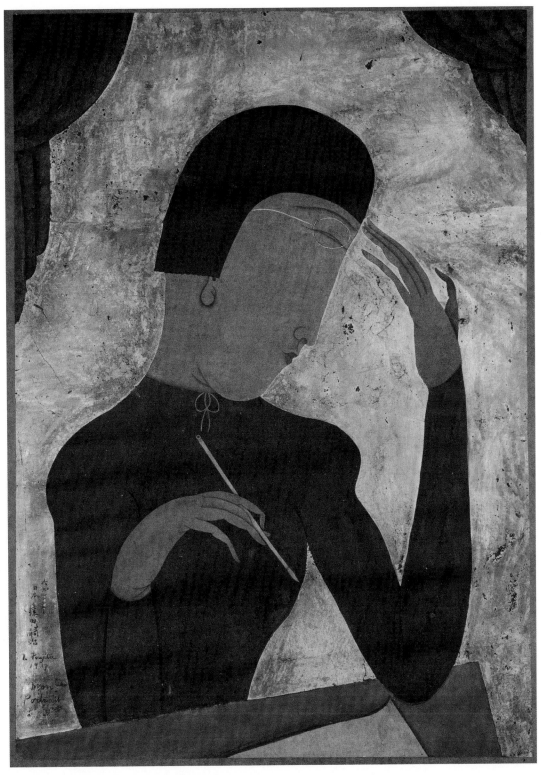

藤田嗣治　**自畫像**　1917　金底水粉畫　39×27.5cm　法國亞維儂安格拉東美術館藏

藤田嗣治1925-31年留影
24.6×20.3cm

分，這也正是藤田嗣治的隱憂。

異國畫家藤田嗣治筆下的巴黎

　　對於這些背井離鄉的藝術家來說，巴黎的生活都是一個特殊的轉變，因為身為無依的旅人，巴黎所賦予的是一個融合他們的相異之處、記憶及人格的全新身份。知名藝評家華諾（André Warnod, 1885-1960）也因此將這些相同背景的畫家命名為「巴黎畫派」。安德烈‧華諾（André Warnod, 1885-1960）是一位記者；

藤田嗣治與白貓，約攝於1925年。

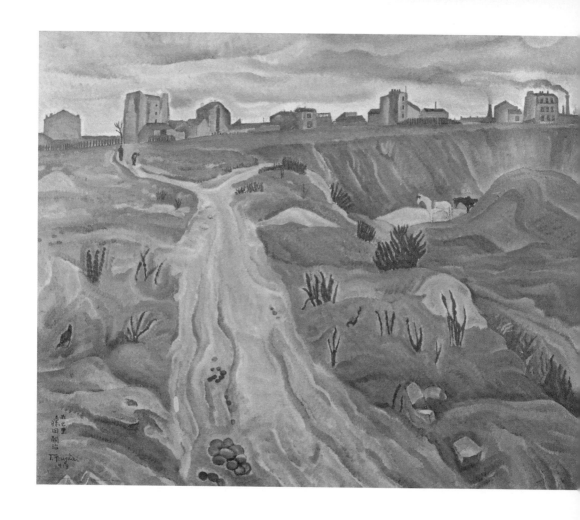

藤田嗣治 **巴黎舊城牆**
1917　油畫畫布
63.5×79.5cm
私人收藏

亦為《費加洛報》（Le Figaro）專欄作家，是第一個於其報導中將此藝術潮流命名為「巴黎畫派」的人，該篇文章發表於1925年一月二十七日的《喜劇》（Comedia）雜誌中。同年又再度將「巴黎畫派」名稱使用於其著作《年輕畫家的搖籃》；這個全然「地方性」，而非以特定藝術活動或風格的命名，使這些畫家方得以在形成一個群體之時保留個人特質。如果藝術是他們的共同語言、一切的基礎，「巴黎」自然就是他們最愛的詞。

藤田嗣治同樣地帶著極具洞察力的眼光，審視這個歷史與現代共存的光之城，並為之著迷，此時1913年九月，藤田嗣治抵達巴黎後的第一個秋冬歲末。但是否因處秋冬時節使他初到巴黎的作品顯得灰樸？但唯一可知的是，無論如何，這些畫作確實忠實

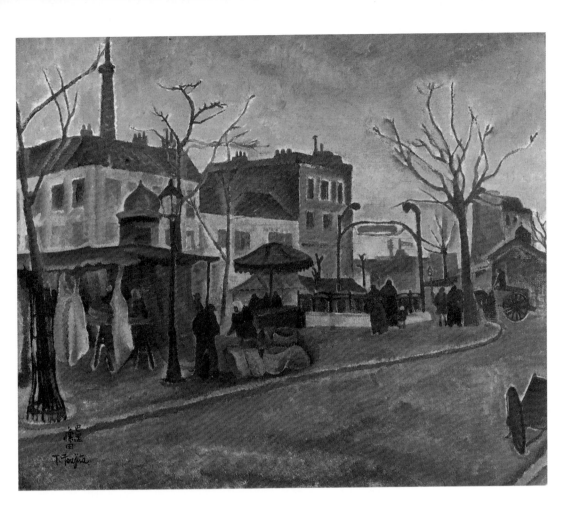

藤田嗣治　**巴黎風景**
1918　油畫畫布
46×55.3cm
日本石橋美術館藏

地呈現出世紀初的巴黎樣貌。在這批作品中，他選擇了以低彩度但極具真實感的灰色調，來呈現黑灰色屋頂、被雨水打濕或雪覆蓋的石板路，而從這些最初的作品，就已能隱約窺見他對世界的獨到看法。此系列作品中少有人物，呈現出一種奇幻感；藤田嗣治選擇呈現出巴黎近郊的景色，只有少數點綴的奧斯曼式建築及工廠煙囪顯現出城市的現代化。他的作品吸引了許多藝評家的注意，並稱他為「敏感且具有觀察力的畫家」，呈現出乎意料外的新意。知名作家兼記者佛朗・費爾（Florent Fels）就曾於1922年五月在《資訊報》發表：「藤田嗣治以他的藝術敏感度，描繪出如同郁特里羅（Maurice Utrillo）般的日常景色；林立的工廠、巴黎舊牆垣、郊區斑駁的花園皆見證了這個正在消逝的巴黎。」

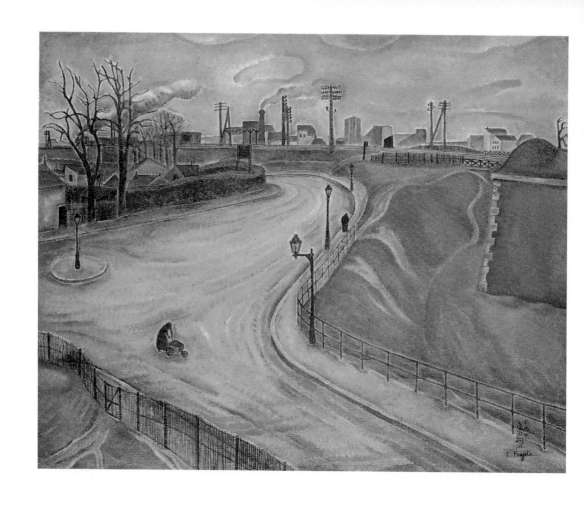

征服巴黎——
在正規美術學校與畫室之外尋找自我

藤田嗣治　**巴黎風景**
1918　油畫畫布
84×103cm　日本東京
國立近代美術館藏

　　藤田嗣治在旅居巴黎初期的畫作，就已顯露出獨特的繪畫風格，雖然以蜿蜒且模糊筆觸勾勒出的巴黎舊牆，不免讓人聯想到史丁的作品，然而均勻的色彩，以及無景深的呈現方式，卻可以看出日本繪畫的遺韻。進駐蒙帕納斯後，藤田嗣治發現了新的天地，這全然西方的表達方式與日本傳統藝術間的衝擊，或許也是他所希望為他人所聆聽到的。他亦承認在於舒勒榭爾大街（Rue Schoelcher）的工作室參觀過畢卡索的畫作後，他「敲碎了畫盒」（藤田嗣治於1929年發表在東京朝日新聞〈我於法國的十七

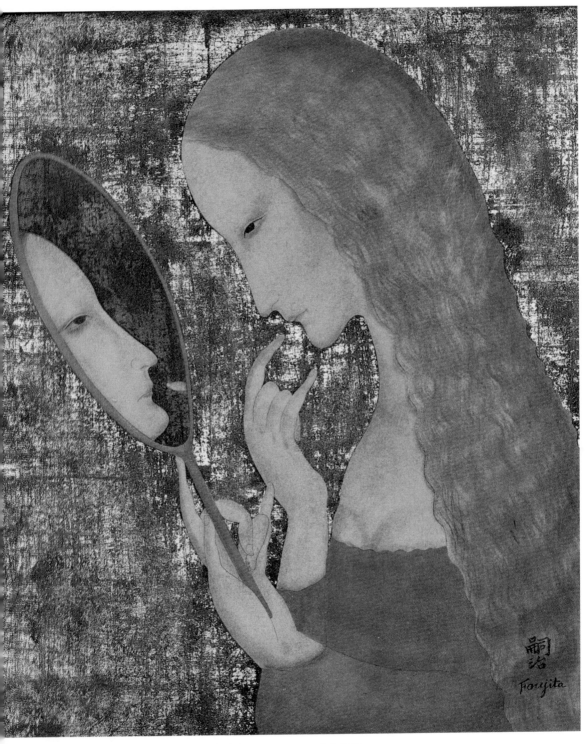

藤田嗣治　**少女攬鏡**　1922　金底紙上水彩畫　26×22cm　私人收藏

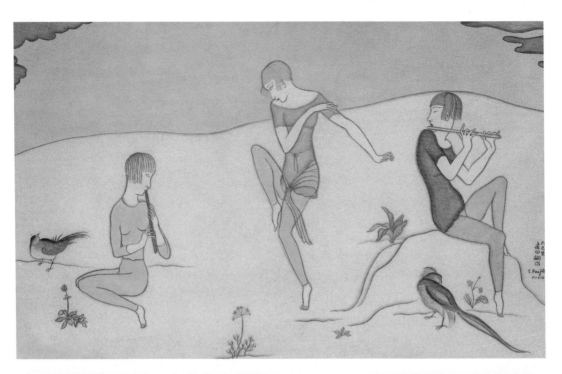

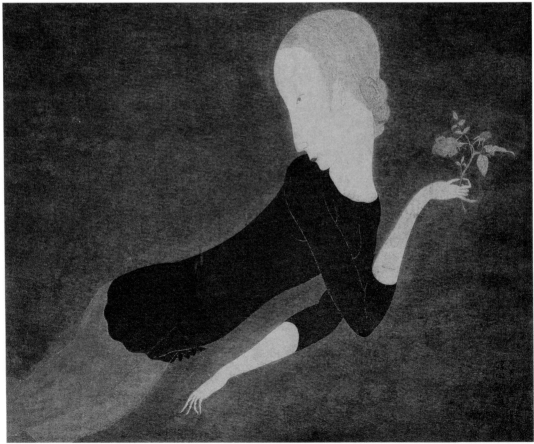

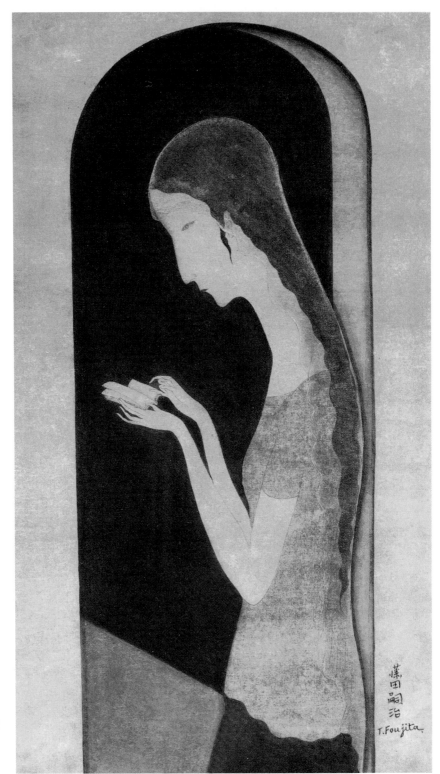

藤田嗣治　**閱讀**
1918　紙上水彩畫
28×16cm
私人收藏

藤田嗣治　**舞**
1917-1918
紙上水彩畫
28×44cm
私人收藏
（左頁上圖）

藤田嗣治
年輕女子與玫瑰
1918　紙上水彩畫
25.5×32cm
私人收藏
（左頁下圖）

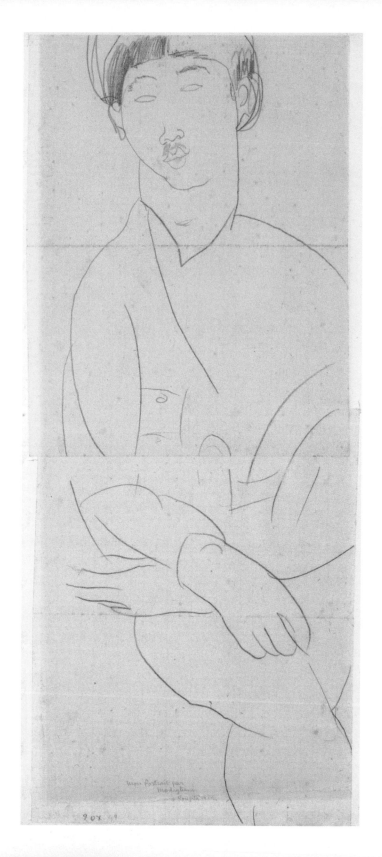

亞美迪歐・莫迪利亞尼
藤田嗣治像 1919
紙上鉛筆畫 48.5×20cm
私人收藏

藤田嗣治 **澆花的女子**
1918 紙上水彩畫
33×26cm 私人收藏（右頁圖）

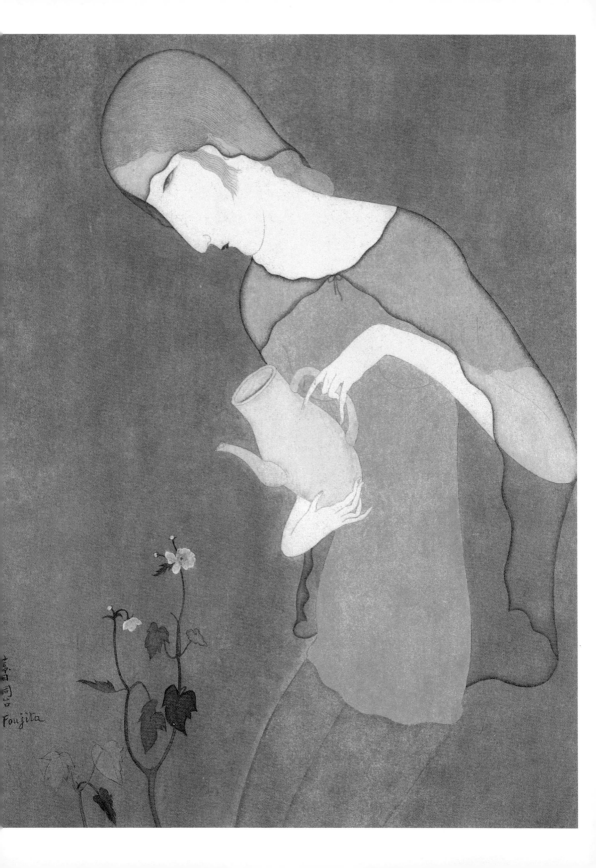

年生涯〉一文中記載）。自此，藤田嗣治開始在所有正規美術學校與畫室之外尋找自我。他首先不倦地鑽研羅浮宮內大師作品並與巴辛（Jules Pascin）、迪亞哥・里維拉、亞美迪歐・莫迪利亞尼等友人交流意見，這個時期的他，被安德烈・沙爾蒙（André Salmon）稱為「怪誕夢境的誕生但仍舊不失秩序的藤田」；「如同一名求知若渴的遠到學生所需經歷的過程，感受同時也忍受著過往世界的感性與理性」（1917年6月紀庸畫廊展覽目錄）。

藤田嗣治在1917年於巴黎波西街的紀庸畫廊（La galerie Chéron）舉行了首次個展，或許是因為適逢物資缺乏的戰爭年代，所有的展出作品皆為水彩畫；其中人物像的線條與色彩之搭配，使人不由自主地聯想到十七、十八世紀日本江戶時代的浮世繪，以及文藝復興之前的義大利木板畫家嚴謹的勾勒工法。畢卡索也注意到了藤田嗣治十七幅展出作品中所呈現出的細膩與優雅，駐足良久，這代表的不僅是一名畫家對另一位創作者的欣賞，更是西方人面對這些混血氣息濃厚的作品的好奇。之後藤田嗣治便解釋其創作緣起為「連結日本嚴謹的線條及馬諦斯（Matisse）的自由」（原載1930年1月美國《藝術新聞》〈影響惠斯勒的日本人〉）。

拓展出具獨創性的繪畫風格

在西方與東方之間，藤田嗣治找到了自己的路。他成功地擺脫了兩方的傳統束縛並發展個人特色；自二十世紀末開始拓展出更具獨創性的風格。這個能夠以日本人觀點解析西方社會的藝術家，說過想創作結合日式圖像、克盧埃（Clouet）的女人畫像於傳統法式淡底印花布（toile de Jouy）之上的作品，最後他也成功地以女人畫像，以及帶有憂鬱氣息的裸女畫像席捲了蒙帕納斯。

藤田嗣治開始使用乳白色為底烘托明亮的色階，畫中人物柔和的臉部線條與身體曲線呈現出一種愉悅。他賦予畫中女性理想型態，但仍保留對其他細節的一絲不苟與準確，最後創作出呈現少見的合諧感的作品。藤田嗣治的成功帶來源源不絕的

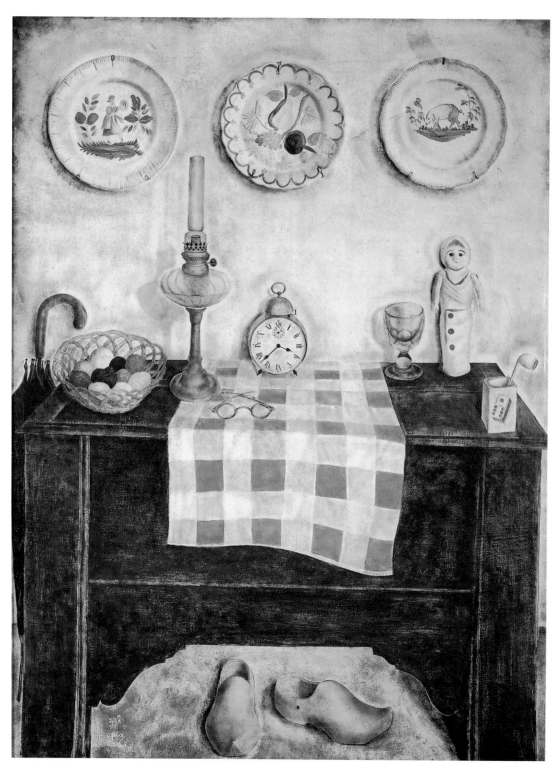

藤田嗣治　**室內靜物畫——鬧鐘**　1921　油畫畫布　130×97cm　法國國立龐畢度現代美術館藏

創作委託，這也使他在1928年就成為巴黎最有名、最受喜愛的畫家之一。安德烈·華諾因此說：「財富與名聲這次並沒有敲錯門。」藤田嗣治的才能與名望造就了他該時期的多幅偉大作品，；無論是坐落於如爾丹大道（Boulevard Jourdan）上的國際大學城中的兩幅油彩繪畫〈馬群〉（235×460cm）、〈歐人來日圖〉（300×600cm）、聖·奧諾雷街（Rue du Faubourg-Saint-Honoré）上的聯合俱樂部裡的大型壁畫（日式屏風八幅鳥類作品）、金底畫系列亦或廣受矚目的雙連畫——〈戰鬥〉與〈巨型構圖〉，我們都能從上述作品看出他精湛的創作技巧。

藤田嗣治在第一次世界大戰開戰前夕帶著占領巴黎畫壇的決心來到法國，而他也確實做到了。

藤田嗣治的裸女繪畫系列

對藝術不斷追尋的藤田嗣治，積極地接觸西方繪畫的各項元素，我們不難在他的作品中發現他偏愛創作的主題為人像、風景、室內景物畫及裸女。縱使這些主題的組成元素，以及表現手法大同小異，但成品卻大異其趣。

藤田嗣治強烈的好奇心，促使他學習並體驗西方繪畫的所有面向，縱使多次探討相同主題，他仍舊充滿創造力。我們在他的創作生涯中可發現他於人物畫像、風景、室內景物及裸女多有著墨，技巧與構圖相似的重複題材作品，不免使人有增加創作量但並無明確結構之感，然而其侍女主題的作品則為例外。藤田嗣治從1921年開始進行此主題創作，而於1929年起更以裸女作為創作主體；即使這個主題已不似過去那麼受到矚目，他仍努力從事創作，而事實亦證明藤田嗣治的作品是值得期待的！這些作品亦正是將他送向巴黎藝壇的推手；從1921年起直至1926年，藤田每年於秋季沙龍展都會展出至少一幅相關作品。另外，這些油畫作品的創作時間也正好是畫家極力研究裸色與畫面起伏的時期，這也使他得以更深刻地思考無彩色（即黑與白）與畫作本身的關係。藤田嗣治是一位極其認真的創作者，將絕大部分的時間與精力都

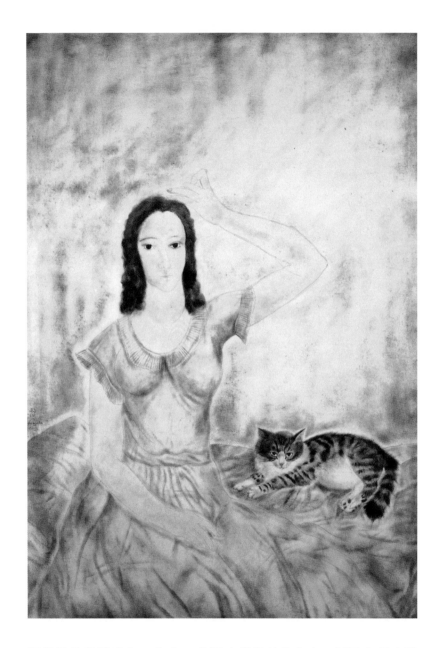

藤田嗣治
貓與女人坐像 1923
油畫畫布 114×77cm
鹿兒島市立美術館

貢獻給他的計畫和工作室，此點也能從他的友人，以及女伴小雪口中得到證實 ；這反而與他一直給人的紈絝形象大相逕庭，在他自在與靈感充沛的背後，藏著的其實是一個追求完美、熱愛技巧，深具涵養且熱愛藝術的畫家。

　　不倦的創作實是藤田嗣治抱負的體現，他希望能以其現代特色和中西文化交流背景，以「繼任」角色而非以「分野」替自

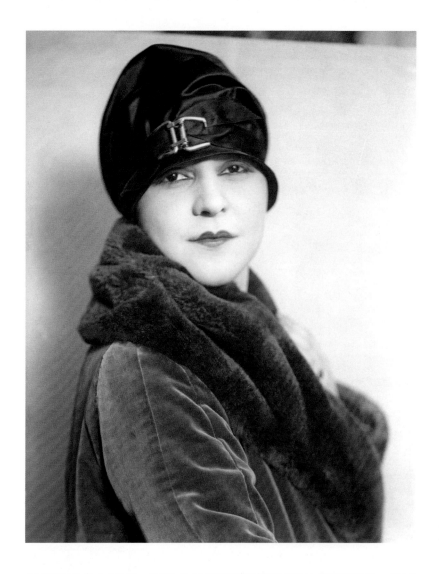

藤田嗣治的女伴
小雪，約攝於1925年。

己在繪畫史上留名；而他也從不試著隱藏自己的靈感來源，相反
地，更時常在訪談與文字作品中談及。從藤田嗣治的多面向外
表，不難看出畫家本身追求融入西方社會的強烈希冀。而這也是
在觀賞藤田嗣治作品時極易產生矛盾的一點，因而其畫常被評為
稱不上創新之作的細緻仿效品；但這項評論似乎忽略了畫者身為
外來者的身分及其困難處境。創作裸女系列畫作之時，藤田面臨
到的主要問題，即是如何替這個自古以來以被反覆選用的題材帶
來新意並加入個人特色？但不同的是，對西方創作者來說，裸體
畫是正規、典型的習作；而對藤田嗣治而言，卻是被用來表達他

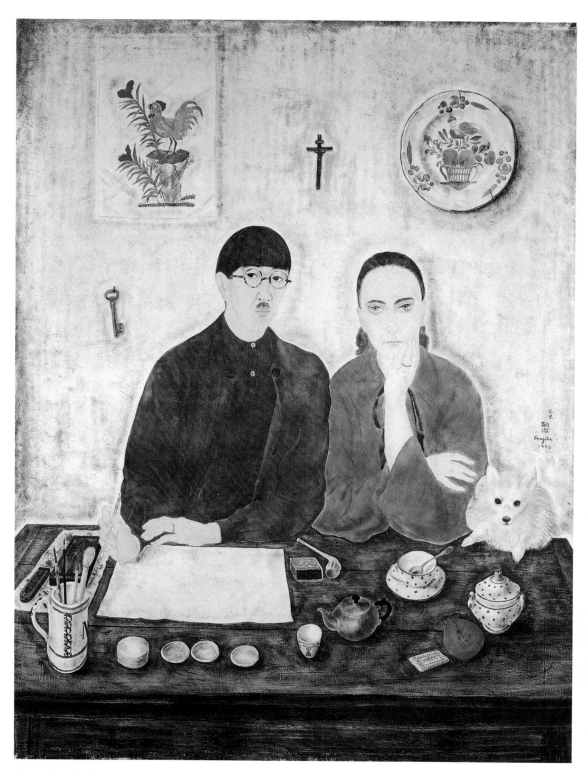

藤田嗣治　**妻子與我**　1923　油畫畫布　146×114cm　日本笠間日動美術館藏

藤田嗣治　**艾蓮娜・法蘭克肖像**　1924　油畫畫布　145×115cm　ISE文化基金藏

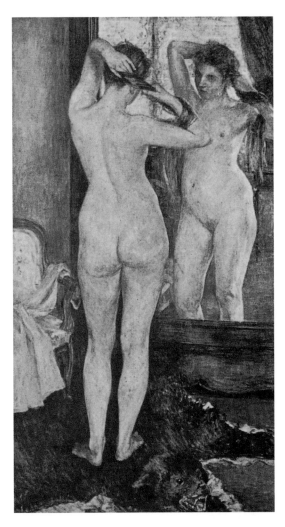

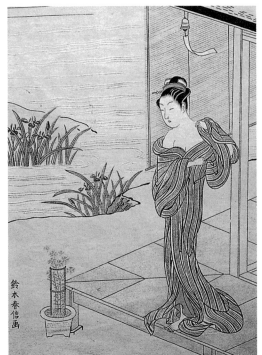

（右上圖）

黑田清輝　**晨間梳洗**
1893　油彩畫布
原作已因戰火焚毀

鈴木春信
風流四季之花：夏
浮世繪‧錦繪
MOA美術館藏
（右上圖）

畫作的現代面。他更捨棄以西方文化作為
基準點，而是以日本繪畫為標記來突顯他
的獨特性與唯一地位。

　　「一天，我突然發現在日本繪畫中
非常少以裸體人像作為題材，甚至是喜
多川歌麿（Kitagawa Utamaro）或鈴木春
信（Suzuki Harunobu）等浮世繪巨擘之創作中亦如是，只有少部
分手腳肌膚裸露。……我決定開始以最美的題材——人的肌膚作
為創作靈感來源。」然而藤田卻沒有提到以西方畫作為範本繪製
裸女畫的先驅——黑田清輝，黑田於1893年旅居巴黎時創作了一
幅名為〈晨間梳洗〉的油畫作品；畫中人物背對觀眾對鏡整理長
髮，明亮的用色及生動筆觸近似雷諾瓦。該幅畫作曾於1893年巴
黎美術沙龍展出，無疑是法國畫壇對畫家作品的一大認同，更參
加過1895年京都產業促進沙龍展，於當時日本造成極大的爭議並
差點無法順利展出。藤田嗣治未提及黑田清輝的原因，並非為抹
去該名先驅畫家的存在，而是純粹以傳統日本繪畫觀點說明。前

述提及的喜多川歌麿，以及鈴木春信皆為十八世紀著名日本畫家，並於十九世紀為歐洲所知。喜多川歌麿的浮世繪作品開啟了歐洲的日本藝術熱潮，愛德蒙・德・龔固爾（Edmond de Goncourt）更因此寫了一本名為《喜多川歌麿，溫室畫家》的著作。

專注裸體及繪畫肌理描繪

藤田嗣治開始專注於人體及肌理呈現出的畫面之描繪，這無疑是一追求創作技巧純熟的過程，使他能參照東西方文化特點並跳脫窠臼。在西方，即使身處二十世紀初期並已有安格爾（Ingres）及東方派畫家為先驅，後宮侍女畫作仍被視為傷風敗俗的象徵，而東方社會更視呈現恥毛的繪畫為色情畫作。但藤田嗣治在創作時並沒有因傳統道德觀念束縛而捨棄呈現這些題材，從他的畫作中能由隱約的東方文化影子觀察到他對自身文化的眷戀，但同時又保有掙脫標籤與開創全新作品的需要。

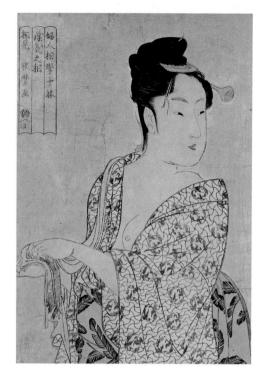

喜多川歌麿
婦人相學十軀之一
浮氣之相：相見
浮世繪

儘管事後藤田嗣治解釋在巴黎的創作生涯，是以其文化背景為基礎來創作本是西方繪畫傳統主題，為自己創造出新的職業生涯，並稱自己花了八年的漫長時間才開始創作裸體畫作系列，但其實他早在1918年就曾以裸體人像作為畫作題材。藤田嗣治於1913至1921年間所繪的裸體人像油畫作品，都是經由研究與臨摹西方畫家及雕塑家作品而成，通過這樣的學習過程，這位年輕的畫家與這些有違當時日本社會風氣的畫作展開了對話。他認真地研究人體構造，以及其展現於畫面上的效果，以期能呈現出真實的作品，而事實也證明成果是令人驚豔的。經過長時間的學習與思考使創作技巧與計畫趨近成熟後，藤田嗣治便決定開始進行更具野心的創作；雖然與現代所稱的系列畫作（於一段確切的時間內完成的同一主題之作）意義不盡相同，但他在這段期間卻是完

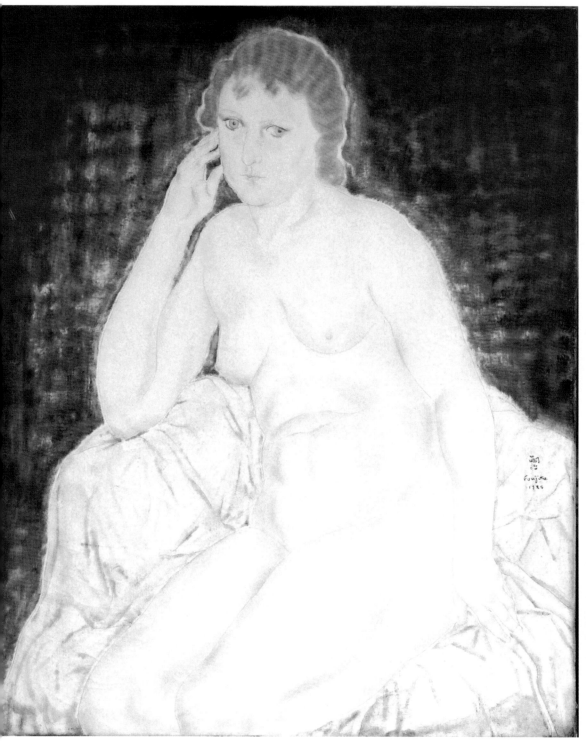

藤田嗣治　**女人坐像**　1925　油畫畫布　73×60cm　法國勒阿弗爾市安德烈・馬樂侯美術館藏

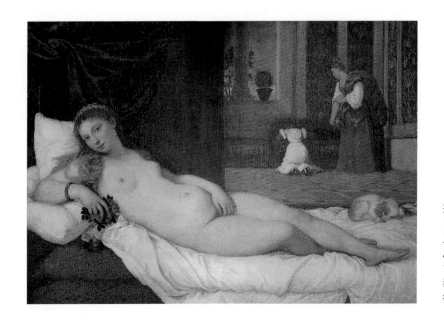

成了數幅同等尺寸的作品，這些作品的集合絕不是偶然，反而是畫家抱負的表徵。

　　他致力於藉由傳統的日式美學眼光呈現人體，尤其是膚色的寫實之美。由重複的同題材創作而成的多變作品，以及集大成的莫內（Claude Monet）所帶出的「系列畫作」觀念之於歐洲人，就如同日本浮世繪之於藤田嗣治一般，而為了以「當代」的方式延續「系列畫作」的原則，藤田仍是傾向於創造包含東西方特質的作品，其中包括猶如從文藝復興時期開始的學院派裸體畫的「裸女臥像」系列。所謂的「學院派裸體畫」事實上起源於該時期的威尼斯，贈送裸女畫像為當時婚禮習俗，據說將裸女像懸掛於臥室能替該家族帶來繼承人。這項婚俗的起源似乎是由義大利畫家提香所繪的〈烏比諾的維納斯〉開始，縱使最初目的已不可考，但此主題仍持續地吸引著許多藝術創作者，且每個時代詮釋它的方法都有所不同。於1865年展出於沙龍的馬奈的〈奧林比亞〉即是沿襲〈烏比諾的維納斯〉主題改繪，在當時亦造成極大的爭議，開啟了近代藝術大門。而藤田嗣治，以巴黎畫派中日籍藝術家的身分，亦仿效同主題創作出了具有個人色彩的〈裸女臥像（夢）〉一畫。除了尋求與原作以及馬奈的畫作有所不同的獨

圖見45頁

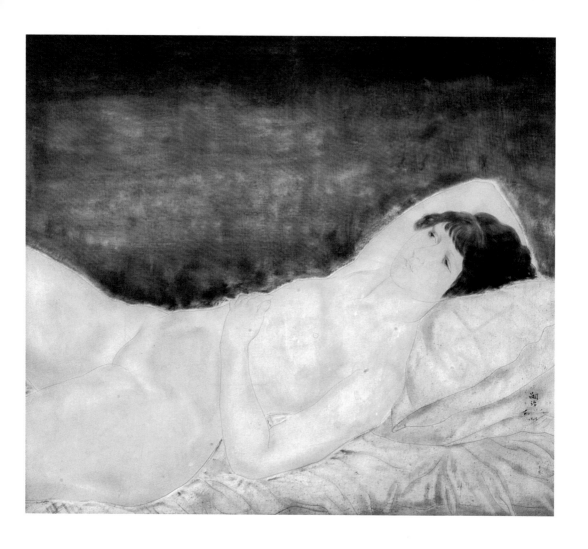

藤田嗣治　雪（裸女）
1925　油畫畫布
54.5×65.5cm
法國國立龐畢度現代美
術館藏（現存放於蘭斯
美術館）

特性之外，也是希望與友人——亞美迪歐‧莫迪利亞尼於1917年
繪製的〈裸女臥像〉（該畫作現藏於紐約大都會美術館）有所區
別。

對大師名畫相同主題進行創作

　　藤田嗣治對大師名畫如數家珍，且喜歡針對相同主題進行創
作，這也是〈雪〉（裸女）一畫的由來，該畫作以他的伴侶小雪
為模特兒，靈感來自於義大利畫家喬爾喬內（Giorgione）的作
品，唯一不同之處在於喬爾喬內將維納斯放置於鮮明背景上，而

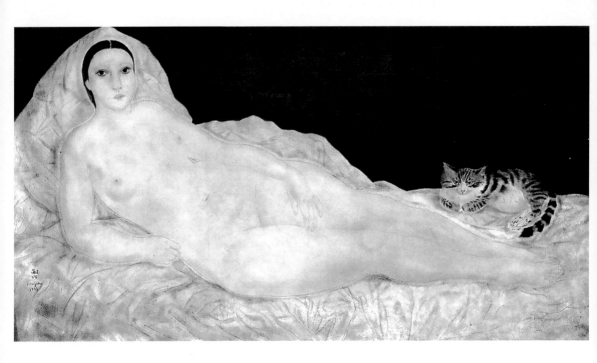

藤田嗣治　**貓與裸女臥像**
1921　油畫畫布
54.5×100cm
日本廣島美術館藏

藤田卻選擇以幾近抽象的雪景為背景。〈法式淡底印花布裸女臥像〉（圖見47-49頁）中女人姿態也讓人聯想到提香的〈烏比諾的維納斯〉和馬奈的〈奧林比亞〉；而裸女系列中的〈貓與裸女臥像〉則可以看到西班牙裔畫家哥雅的〈裸體的瑪哈〉的影子。這樣的技巧也被藤田嗣治用於1928年所繪的〈巨型構圖〉雙連畫中，畫面中心部分即是參照維拉斯蓋茲（Vélasquez）的〈鏡前的維納斯〉構圖，藤田的現代筆觸同時體現在巧妙的構圖之上。畫中人物堅定的目光與墨黑的瞳孔從旅居法國開始大量出現於他的人物畫中，直至1926年後筆觸由重轉輕，畫中人物也才逐漸呈現出更加生動的眼神。藤田嗣治初期的裸體人像畫並不強調光影變化，畫面的起伏非常細微，有時甚至完全沒有，但隨著歲月流逝，畫家也開始思考如何呈現逼真的立體感，他於1928年完成的畫作就是最好的証明。

　　這個時期的藤田嗣治似乎極度喜愛使用單一色調，用色比以往更謹慎：極深的黑色、濃郁的白色，以及只有夾帶些許半透明色彩的淺灰色，或用以描繪眼頭的淺粉紅色。另一特點則可由目前收藏於法國尼姆美術館的中型畫作——〈裸女臥像〉得知（圖見52

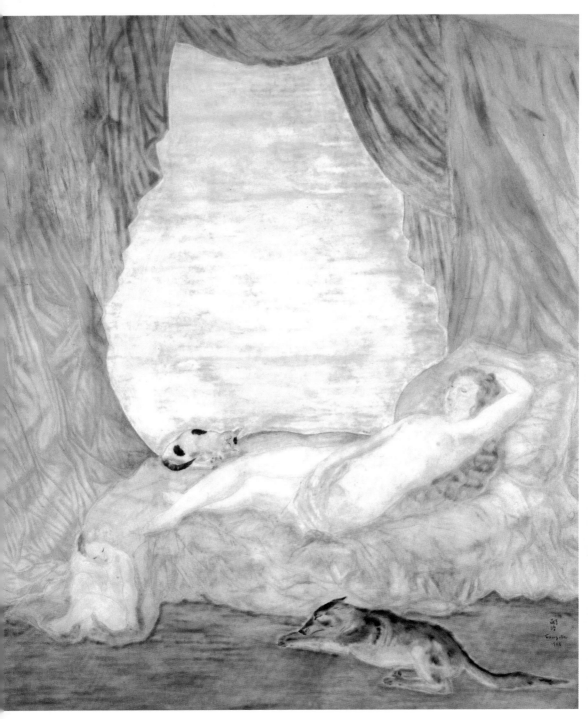

藤田嗣治　**裸女臥像**（夢）　1925　油畫畫布　142×123cm　日本國立大阪美術館藏

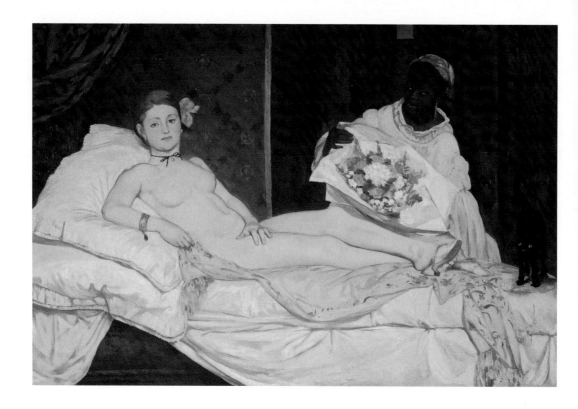

頁），此畫與1921年所繪製的〈貓與裸女臥像〉大小相近，同樣的
題材及尺寸選擇，顯示出藤田嗣治著手的是長期創作。藤田嗣治
畫中晦暗的背景、無起伏的女體，以及末層的透明塗料帶出緞面
質地，利用互相對比的黑與白有效地襯托出畫中人物，黑色邊線
圈出的輪廓及墨黑的眼神、髮絲和恥毛對應，並同時強調出輕柔
且帶著些許不真實感的女體的平坦畫面特點，然而均勻的色調及
畫中人物曲線，卻意外地突顯了女體，並造成了預期外的景深。
抽象的背景及人物姿態增強了場景的虛浮感，灰暗的布品在畫中
扮演了兩者間的過渡，而被置於前景的灰暗布料，則使畫面顯得
更加穩定。

　　黑白兩色的使用，不論是為了勾勒輪廓亦或是暈染前景的布
料，藤田嗣治都是從日本傳統浮世繪得到啟發，並創新出屬於自
己時代的現代作品。因為他將傳統日式木板畫的方式運用至油畫
之中，但同時卻又以透明帶白的顏料，創造出西方未見的乳白色
調效果，多景接續呈現的單純手法，也替畫作的構圖帶來新的力

艾德華・馬內
奧林比亞　1832-1883
油畫畫布
130.5×190cm
法國巴黎奧塞美術館藏

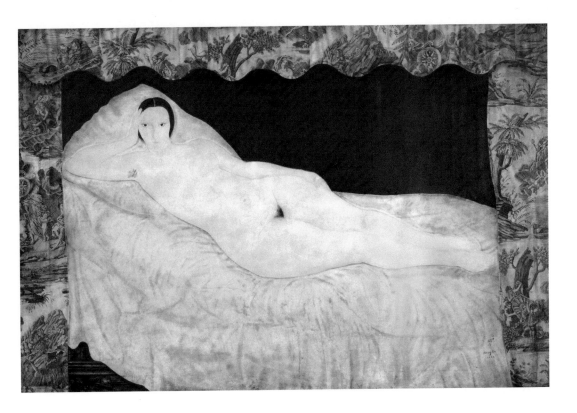

藤田嗣治　**法式淡底印花布裸女臥像**　1922
油畫畫布
130×195cm
法國巴黎市立現代美術
館藏（大圖見48-49頁）

圖見52頁

度。另一方面，藤田嗣治獨有的優雅細膩筆觸也是不可忽視的，且此種筆觸從未隨時間消逝而有所改變。

　　1922年，藤田嗣治完成了〈法式淡底印花布裸女臥像〉，該作無疑希望與馬奈的〈奧林比亞〉相匹敵，尺寸較〈奧林比亞〉稍大，並將焦點放於模特兒──蒙帕納斯的綺琪身上。藤田並不追求人物的寫實，因為這並不是一幅肖像畫，模特兒與景物的關係才是他所關心的。他於此幅畫作中將人物置於一個較為現實的環境之中，左下角的床底橫木與法式淡底印花布圍成的床頂帷幔與背景的柔滑黑色繡帷對比，橫互於觀畫者與畫中世界間，造成另一種距離感。而細緻的印花布簾則製造出另一層畫框，使畫中的綺琪如同被放置於首飾盒中一般，這樣細緻的繪畫特色，之後也被他轉而用到靜物畫之中。

　　隔年，藤田嗣治又選用相同的床頂帷幔裝飾至現藏於日本國立東京現代美術館的〈五裸女〉中，畫面左下角床底橫木仍顯而易見，但這回的繡帷卻並非法式淡底印花布，而是採用與前景呼

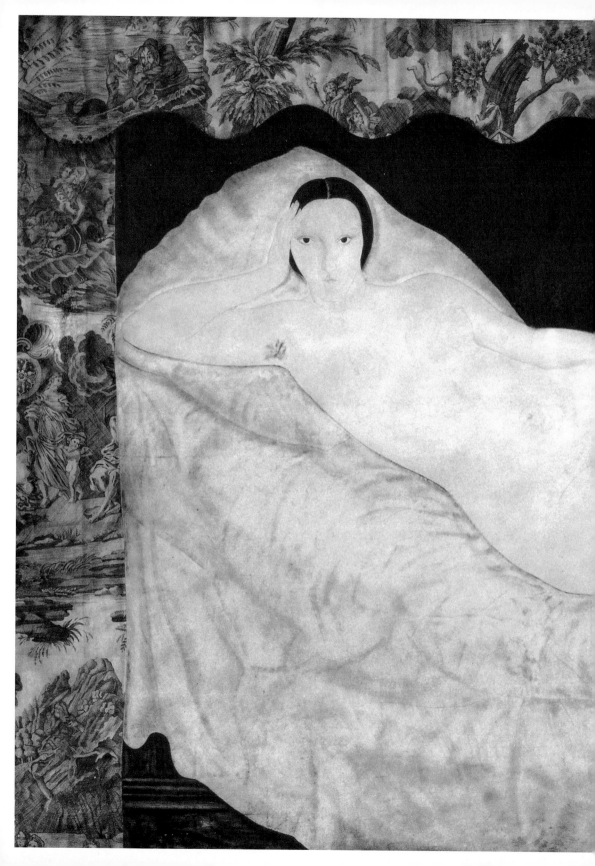

應的彩色織品。藤田嗣治在繪製此幅作品時或許是取材自安格爾的〈大宮女〉中以錦緞光澤盛托女體的作法，以及「錦繪之父」鈴木春信作品中的彩色背景。畫中的織品與垂幔並不是裝飾品，而是用以烘托模特兒膚色及支撐畫作結構，這些布品提供不採用透視法觀點創作的作品某種深度。畫面右上角躺臥的貓，以及坐在人物腳邊的狗，則是綜合〈奧林比亞〉和〈烏比諾的維納斯〉而成的結果，我們同時也可以窺見神似馬諦斯〈生活之喜悅〉的曲線，以及和畢卡索〈亞維儂姑娘〉中人物的相同姿態。〈五裸女〉採用與〈法式淡底印花布裸女臥像〉大致相同的構圖，不僅是為了提醒觀賞者「系列畫作」的觀念，更進而強調了他欲以細節成為首席的抱負，另外也是他首次嘗試將一群展現十七、十八世紀西方繪畫經典學院派畫法，以及神話主題的裸女放置於作品中。在這幅畫裡，藤田嗣治同樣運用了他最擅長的技巧——畫的平面性，以五名成排裸女的平面曲線，對應黑色的輪廓線及背景的躍動色彩，並以膨脹效果置入一種謎樣氛圍。特別的是藤田在此幅畫作中似乎捨棄了抽象背景，而改用均勻、單一的色調。

　　同年他又陸續創作了數幅裸女畫，而其中目前藏於法國艾克斯勒班佛爾美術館中的〈裸女〉（圖見54頁），則以帶暈染的粉色織品，替代了先前作品的厚重背景，以布上如同印花一般的圖樣創造出畫面的留白。除此之外，又於第二層布景中添加了藍色，依照慣例是為了替畫面增加景深之感。

藤田嗣治　**安娜德諾埃爾像**（草稿）　1926　紙上素描
140×40cm　私人收藏

藤田嗣治　**安娜德諾埃爾像** 1926　油畫畫布　166×107cm
私人收藏（右頁圖）

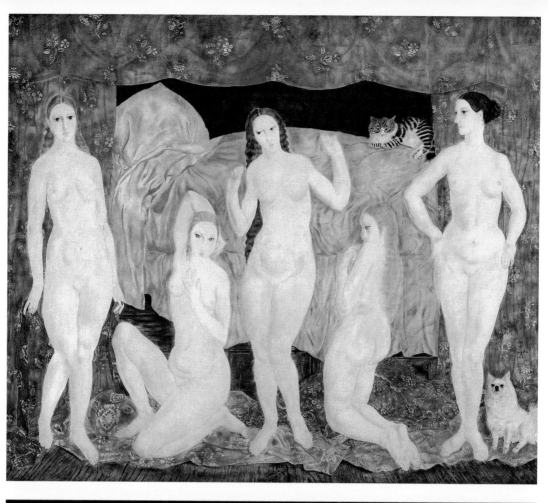

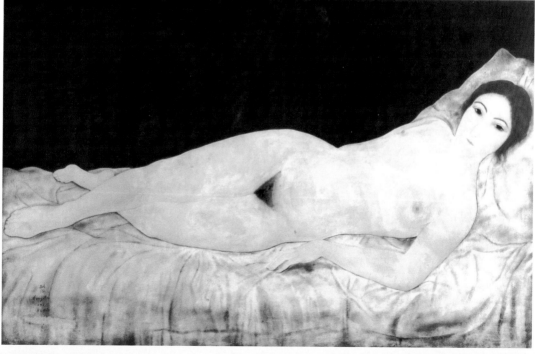

藤田嗣治　**臥枕的年輕女子**　1927　鉛筆紙上作品並予以擦筆加工　33×27.5cm　日本私人收藏

藤田嗣治　**五裸女**　1923　油畫畫布　169×200cm　日本國立東京現代美術館館藏（左頁上圖）

藤田嗣治　**裸女臥像**　1922　油畫畫布　75×115cm　法國尼姆美術館（左頁下圖）　　　53

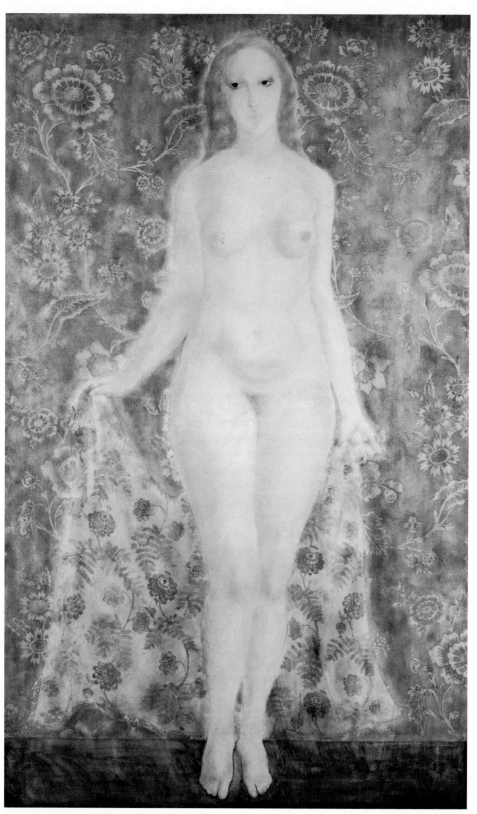

藤田嗣治　**裸女**
1923　油畫畫布
114×87.5cm
法國艾克斯勒班
佛爾美術館藏

藤田嗣治
兩女性友人
1925
128×87.8cm
法國艾克斯勒班
佛爾美術館藏
（右頁圖）

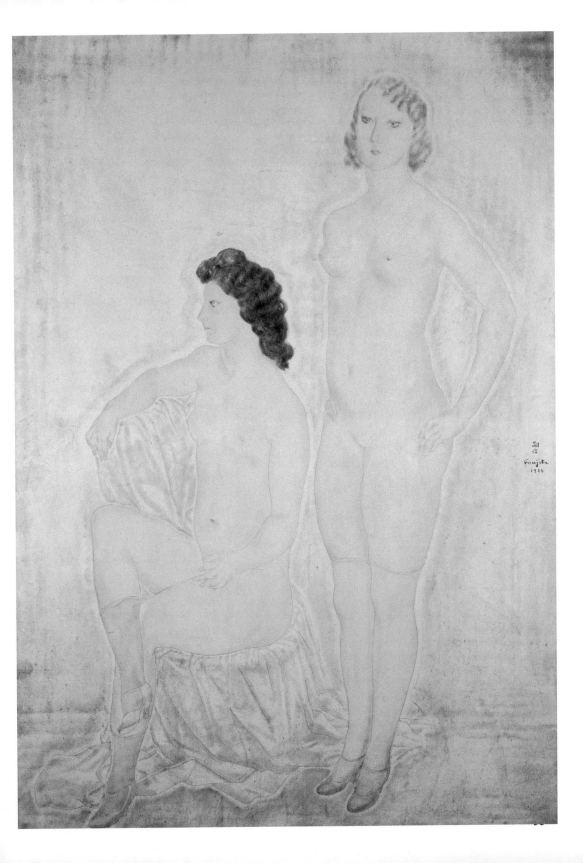

然而，縱使藤田以褐色色塊繪出地板，畫中女人仍如同漂浮在空中。〈裸女〉之後他又回復到使用單一色調構圖，並飾以不帶花樣的織品（見〈兩友人〉、〈戰鬥〉或〈巨型構圖〉）。

藤田嗣治 **運動員**
1926
紙上炭筆畫並予以擦筆
加工　51×98cm
法國私人收藏

前往義大利旅遊，受文藝復興藝術大師影響

　　藤田嗣治於1921年前往義大利旅遊，並在那裡接觸到了米開朗基羅的作品，特別是西斯丁大教堂，其中人體力度的展現使他深受震撼。因此，從1923年起，藤田嗣治開始將創作重心放在人體線條的表現上，油彩上色前的鉛筆與炭筆繪製草圖的過程，也幫助他更深入地了解人體構造。灰色調覆於乳白色背景上的作法使畫中人物產生出一種神似雕像的韻味，更使其作與雕塑之間的關係顯而易見。最後，他亦於繪畫中採用了〈最後的審判〉中的人物型體，這由人體雕塑作品開展出的創作手法也大大地反映於藤田嗣治的雙連畫中，進而促使他的作品有了一種全新的活力。

　　藤田嗣治不單受文藝復興時期作品影響，靈感發想的來源也可追溯至文藝復興之前的義大利畫家喬托（Giotto）的作品；這

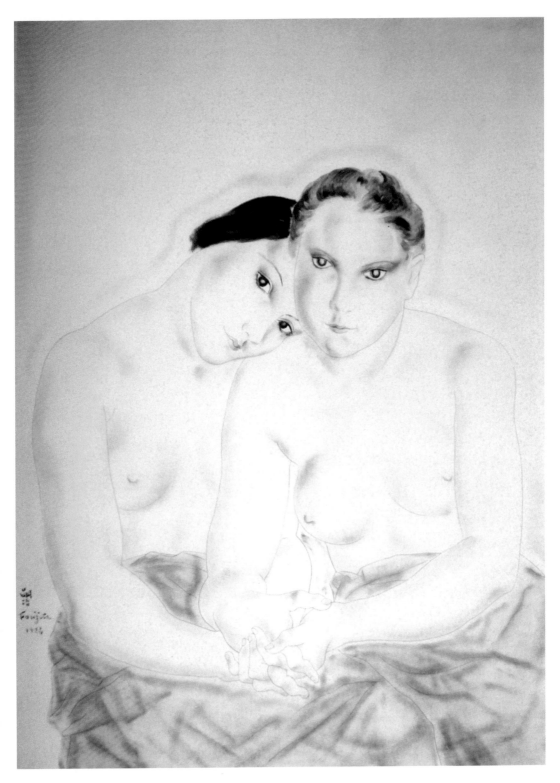

藤田嗣治　**兩友人**　1926　61×46cm　紐約私人收藏

同時也是戰爭期間許多藝術家的創作來源。對古典繪畫的仿效以「精工」的面相呈現於他的作品之中，加上對美術館中藝術作品的愛好，被稱為繪畫的「秩序恢復」。藤田嗣治於此時也與安德列‧德朗往來密切，並對畢卡索的作品多有了解。藤田嗣治開始專注於當代創作，而我們也能夠發現他與這些畫家間的諸多共通點：近似安德列‧德朗的人物作品，以及如畢卡索式的細節表現，我們在他的作品中亦能夠發現三〇年代歐洲藝術的雛型。但假使該時期的所有藝術家皆取材自相同靈感來源，藤田嗣治的創作手法也能使他與別人截然不同。

發展出象牙色白底畫技巧

　　接下來的幾年間，藤田嗣治繼續發展他獨特的象牙色白底畫技巧。畫面底部幾近光滑，產生出一種油畫少有的、如藝術裝飾品般的複雜質地，極細的黑色框線及近似透明的霧狀色塊亦皆用以強化背景之柔滑感。藤田嗣治的這些細緻技巧也使他得以創作出少見且獨具個人特色的精緻作品，尤其是1928及1929年間所創作的巨幅畫作；這段時期也正好是他旅居巴黎的最後時光，以及個人探索之初。

　　藤田嗣治於1935年結束拉丁美洲行，由法國返回日本後便停止創作「裸女系列」，亦捨棄對義大利文藝復興時代的創作參考，同時開始較為線性及敘述性的彩色構圖，直到1949年才又重拾裸女畫創作。在系列畫作中斷期，藤田嗣治的生活也有了轉變；在離開法國及當時妻子小雪，進行偕同女伴瑪德蓮的環球之旅前夕（1930年），藤田嗣治完成了〈蒙帕納斯沙龍〉、〈女馴獸師與獅子〉、〈三名女子〉、〈戰勝死亡的生命〉等四幅油畫作品。縱使這些畫作中仍包含裸女主題，卻是以一種前所未見的方式創作而成，採用生動的色彩與筆觸表現出具奇幻感的主題。

藤田嗣治
裸體人物畫草圖
1926　鉛筆紙上畫
83.5×53.5cm
私人收藏

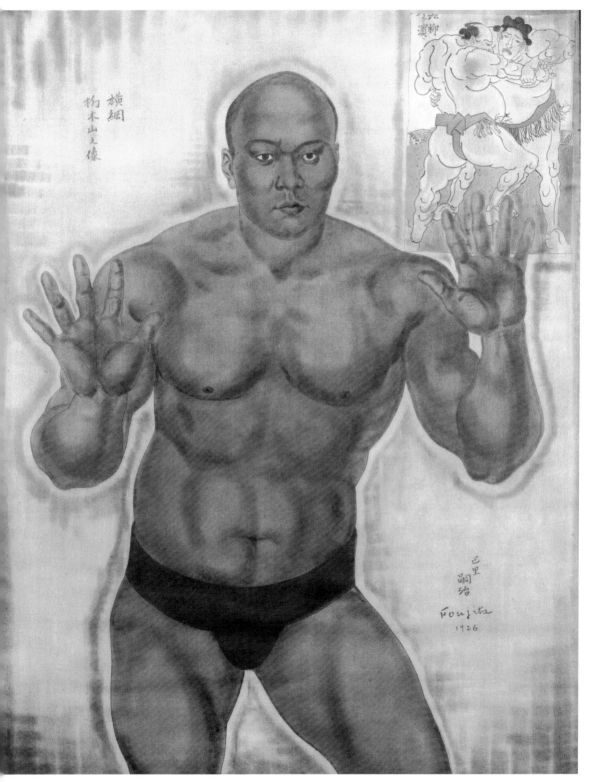

藤田嗣治　**角力冠軍栃木山之像**　1926　墨與顏料絲布作品　115×88cm　法國格倫諾柏美術館　　59

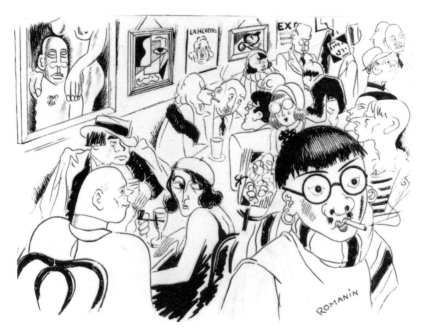

尚·慕蘭　**蒙帕納斯骨瘦如柴的人們**　1929
紙上墨與鉛筆畫
328×248mm
貝濟耶美術館藏
此為藤田嗣治的漫畫形象，畫作右下角落款羅曼寧，尚·慕蘭（1988-1943）為法國二次大戰時抵抗活動歷史人物，同時也是素描家與筆名羅曼寧（Romanin）的諷刺漫畫畫家。

另外，這四幅畫作中的女人外型，也與他所追求的理想化形象不盡相同。

　　其中藏於維耶勒巴克爾（Villiers-le-Bâcle）工作室的〈三名女子〉一作為此四幅畫作中最鮮為人知的，畫面中紅色長沙發椅與鏡子映襯著穿黑色絲襪與跟鞋的三名裸身女子，位於中間的模特兒則帶著項鍊及耳環，這三名女子極有可能是巴黎新開張之鳳凰妓院的年輕妓女。雖然著黑色絲襪與高跟鞋的女人是土魯斯·羅特列克（Toulouse Lautrec）時常選用的創作題材，但藤田嗣治的作品參照來源或許是更為現代的作品；於1925至1928年旅居巴黎的超現實主義的美籍攝影家保羅·奧特布瑞基（Paul Outerbridge）亦曾拍攝一張著黑色長襪與高跟鞋的裸體模特兒背面照。這個圖像（除卻所有情色因素）於日後也被藤田嗣治放置於屏風及餐盤等裝飾物上。畫中三名女子採用拉斐爾（Raffaello Sanzio）的〈美惠三女神〉一作之古典構圖，我們由此可知藤田嗣治喜於取材自歐洲傳統肖像畫作。但這幅畫作特殊之處在於雖然與〈美惠三女神〉中人物姿態無異，但卻諷刺地用作刻畫妓院場景。也有人將此三名女子依序詮釋為藤田嗣治的三名女伴：菲

圖見63頁

藤田嗣治　**自畫像**　1929　金箔油彩畫布　81×65cm　日本名古屋市立美術館藏

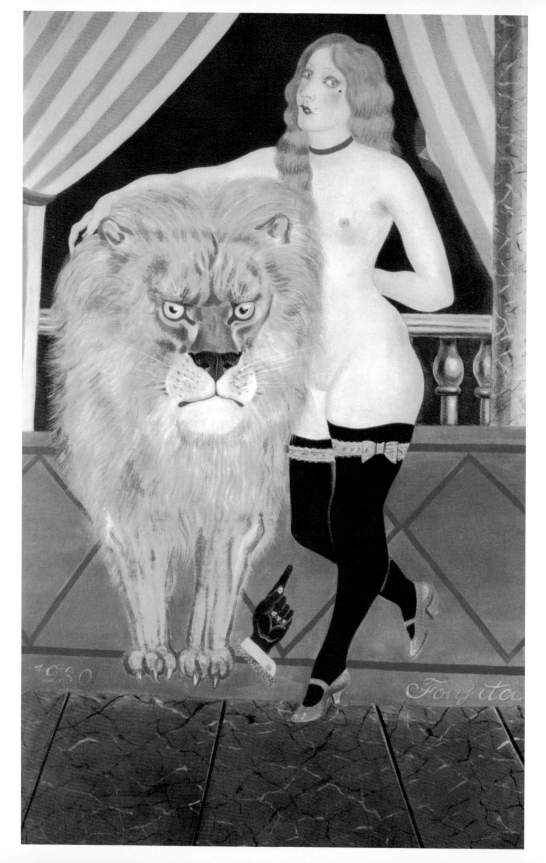

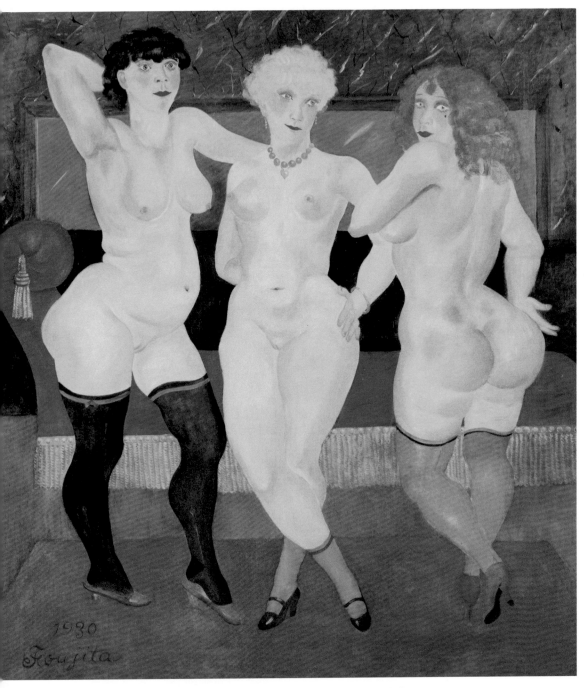

藤田嗣治 **三名女子** 1930 油畫畫布 142.5×124.5cm 法國艾松省省委會藏

藤田嗣治 **女馴獸師與獅子** 1930 油畫畫布 147×91cm 瑞士日內瓦小皇宮美術館藏（左頁圖） 63

南黛·芭內、小雪，以及瑪德蓮·樂格（Madeleine Lequeux）。雖說針對瑪德蓮·樂格的假設並不是毫無根據，因為藤田早已於〈蒙帕納斯沙龍〉中呈現過她的樣貌，但對菲南黛·芭內和小雪則較無從推論。

〈女馴獸師與獅子〉一畫則展現出與前者迥異的氛圍——馬戲團。縱使女馴獸師及獅子明顯點出馬戲團主題，我們卻可以由欄杆，以及窗簾發現畫家其實選擇將場景放置於劇院觀景台之上。畫面下方中央還有一隻謎樣的手指向模特兒。相同之處為女馴獸師的黑色膝上襪和高跟鞋，以及脖子上的項鍊。

圖見62頁

藤田嗣治與超現實主義藝術家交往

我們在這些畫作中能夠看見受到當時經濟危機震盪的巴黎於藝術面的多元影響；這是一個瘋狂的年代，也是一個激發藝術家表達其針對世界變動之憂懼與渴求的新紀元。經由友人羅伯特·德斯諾的引薦，藤田嗣治與超現實主義藝術家多有來往，即使他深受其無拘束的自由，尤其是米羅畫筆下的夢境和奇異的現實所吸引，但這般的思考方式並沒有引起太大的共鳴。藤田嗣治亦對藝術的理論化甚不以為意，因為他認為藝術家的生涯太過短暫，而在這短暫的過程之中不應將時間浪費在空談之上。除了米羅之外，擅於呈現女人的私生活、巴黎的夜晚，以及妓院場景的巴辛，是另一位對藤田有所影響的超現實主義畫家。再者則是德國新即物主義畫家（Nouvelle Objectivité），特別是喬治·格羅斯（George Grosz），這些新即物主義畫家追求寫實，且是指內容的赤裸，而非以外在形體而言。最後，當然也不能遺忘被畢卡索稱為「最偉大的文藝復興前藝術家」的亨利·盧梭。

1930年是藤田嗣治創作生涯中的一重要時期，他不止於該年創作了多件出色作品，同時也開始思考未來，因此可以說是藤田嗣治創作生涯的轉折點。從此時起開始遠離巴黎，且於同年二月至四月間旅居紐約，並在籌備展覽的同時，於布魯克林兼職教畫。藤田也利用待在紐約的時期造訪眾多美術館和藝廊，結識了

藤田嗣治
著襯衫的自畫像 1929
墨與水彩顏料絲布作品
62×43cm
日本箱根寶麗美術館藏
（右頁圖）

藤田嗣治　**裸女半身像**
（為雙連畫〈**巨型構圖**〉
的草稿）　1929
紙上鉛筆畫
89.7×64.2cm
日本下關市市立美術館藏

畫家兼藝廊經營者的皮耶・馬諦斯（Pierre Matisse）；藉此開啟
了與旅法時期不同的現代特色。爾後，回到日本的藤田嗣治也承
認當時的他，因感到三〇年代巴黎的環境使人窒息，需要有所變
化，遂於1931年離開巴黎，直到二〇年後才重回法國定居。

熱愛極致的藤田嗣治

　　「我熱愛精準的線條，這種美使人想到漢斯・荷巴茵（Hans
Holbein）。其中仍有馬諦斯典型的自由，以及東方的嚴謹。」
　　　　　　　　　　　　　　　　　　　　　　　——藤田嗣治

藤田嗣治　**裸女臥像**
1931　油畫畫布
97.2×162.6cm
日本福岡美術館藏

　　「線條大師」無疑是最適合用以形容藤田嗣治的頭銜，因為他擅長以人物線條的純粹、色調的細緻，以及幾近釉彩的光滑畫面擄獲當代人目光。在多數畫家追求色彩的純正和素材的積累的同時，藤田嗣治卻選擇突顯畫作的透明感，有時比起繪畫甚至更近似素描；他的作品也因此在引起多方讚揚的同時，激起了許多的質疑。

　　藤田嗣治畫作中象牙色背景的柔滑感產生秘訣為何？是以白色調和出的乳白質地亦或是細膩的黑色框線？這是令所有人都存疑的問題。而除了畫作受到諸多矚目之外，畫家本人也具有同樣強烈的存在感。為了探究並保存其白底畫的秘密，或許可以從他自日本學習過程至旅居巴黎的創作期間追本溯源。今日，幸得修復團隊參與藤田嗣治1928年的雙連畫作品之修復，才使得其創作祕密見世；我們也因此得以窺見這名畫家對「極致」的熱中。

　　藤田嗣治於1905到1910年間在東京美術學校習得西方繪畫技巧，且他的學習生涯又能再度被細分為日本畫和西洋畫兩部分；

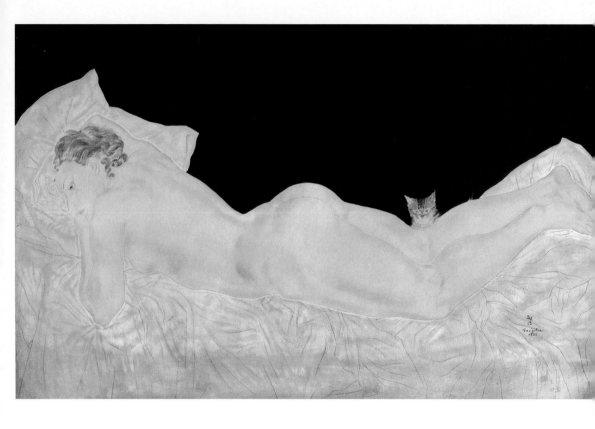

西洋畫科受義大利藝術家的支持成立，並在二〇世紀初由黑田清輝（1866-1916，於1884年前往法國研讀法律，但於三年之後轉而進入藝術領域。於寇拉羅西學院向拉法耶爾·柯蘭〔Raphaël Collin〕學畫。1890年遷居於格雷旭爾盧萬，三年後返日並於之後任教於東京美術學校。）所領導。課程著重於西方繪畫技巧的教授，在他的指導之下學生們學習到以真實手法呈現風景、人物與動物並領略到寓意畫的奧義；這個對西方來說極為傳統的學科，對當時直到十九世紀末仍由浮世繪和水墨畫主導的日本來說卻是全新的體驗。除了理論與實務的課程，教授群同時傳授的也是他們自身於1890年代旅居法國的經驗；黑田清輝生活於格雷旭爾盧萬期間便接觸到了寫生及印象主義的支持者，這無疑是一大革新，因為該畫派強調的是主觀的感知，這與追求線條純粹與謹慎的傳統日本畫觀點是背道而馳的。

　　從學生時期起，藤田嗣治亦就以其原創性及獨立思考知名，

藤田嗣治
裸女臥像與貓
1931　油畫畫布
73.2×116.2cm
日本埼玉市現代美術
館藏

藤田嗣治
有模特兒以及貓的自畫像
1932　紙上水彩
41.5×33cm　私人收藏
（右頁圖）

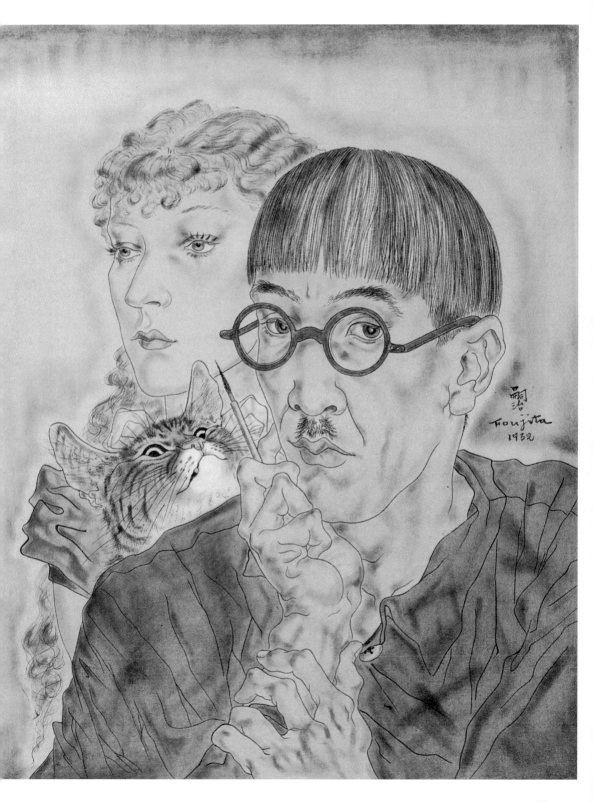

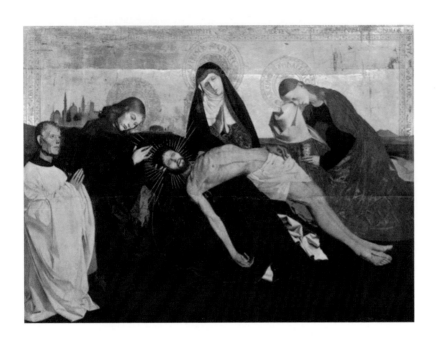

翁傑鴻‧卡爾東
哀痛耶穌之死
據悉為1444-1466年
法國巴黎羅浮宮藏

且身為一個深受西方古典繪畫吸引的學生，極力吸取老師的經驗和當時東京可取得的美術雜誌資源，發展出較近似於維拉斯蓋茲的風格。但或許是過度受限於傳統繪畫大師風格及日本繪畫，藤田嗣治的老師們將之視為對現代化的無法接受，藤田嗣治則對這樣的評論深感難以諒解，因為他所希望的是創造出融合兩方傳統的作品，這也使他立於困難之地，因此對這名年輕的畫家來說，西方世界尤其是法國的自由之風成了唯一的出口。

　　藤田對法國最初的認識來自於周遭的人，尤其是同為旅法藝術家（自1897至1902年）的叔父——岡田三郎助（Saburo Okada）。藤田嗣治於1903年開始向耶穌會教士學習法文並努力從有限的報章雜誌吸取當代歐洲藝訊，其中介紹當代藝術家及大師生平的《白樺》（Shibaraka）為他最常選讀的期刊。

　　藤田嗣治從十六歲起就對巴黎非常嚮往，並向父親表示前往就讀美術學校的意願，然而父親在聽從他人建議後，以須先完成日本學業為由否決了此項提議。終於在取得日本學歷三年之後，當時二十七歲的藤田嗣治離開家人和未婚妻——富子隻身赴法，這個旅程對他的藝術生涯及私人生活都有決定性的影響。甫抵達

藤田嗣治
耶穌降架半躺圖 1927
金底油畫畫布
150×150cm
日本廣島美術館

巴黎，他便全力融入並吸收新知，而蒙帕納斯也提供了絕佳的交流機會。藤田嗣治於此認識了莫迪利亞尼、史丁、德察拉特等人，開啟了新的視野。他在歐洲領略到藝術家對具象畫的質疑、野獸派畫作的強烈情緒、立體派構圖的大膽和未來主義的震撼，並與友人全然地浸淫於藝術的環境中，藉由臨摹羅浮宮大師畫作自學。藤田嗣治在巴黎學習到的不僅是藝術技巧，更是文化面的全新觀點。然而，在歐洲接觸到的不同畫風中，立體派畫作並沒有引起他太多的關注，雖然曾試過創作立體派風格的作品，但不久後仍回到具象畫之上。

　　如同那些以模特兒或路上行人做為取材對象的畫家一般，藤田嗣治的靈感來源多為各美術館中的收藏品，其中他最關心的就屬陰影所造成的色彩細微變化、線條的平順、柔軟和多層淡色所堆疊出的透明感。極力吸收西畫長處的同時，藤田嗣治並沒有遺

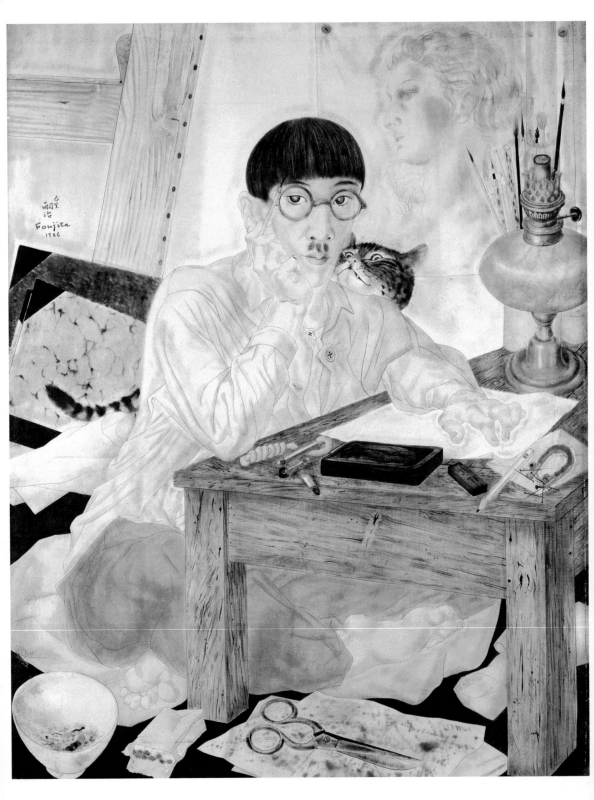

忘日本文化或浮世繪的技巧，因此藤田嗣治融合了兩者特色，進而創造出自己的風格。藤田嗣治東西文化兼容的獨特技巧，以及近似素描的油畫特色時常驚豔四座，而雙連畫的修復工作更提供了了解此種他於二〇年代發明的創作技巧的機會，該技巧被日本藝評家稱作「乳白色」，而法文則選擇「大白底」一詞。

繪製巨幅作品，融合東西藝術精髓

是年1928，藤田嗣治的聲勢如日中天。但他卻決定拒絕大部分的創作邀約，並專心以研究精神來創作能夠真正表達他藝術概念的作品。藤田因此開始繪製四幅3×3m的巨幅作品（〈巨型構圖〉與〈戰鬥〉），並於1928年十一月於伯罕畫廊（Gallerie Bernheim-Jeune）畫廊首次展出，之後接續至法國國立網球場現代美術館舉辦的「日本當代藝術家特展」參展。這些畫作呈現出人物的對立面向——力度與羸弱，並也開始顯現他日後知名的「乳白色畫肌」技巧，另外我們亦能清楚看見他從就讀美術學校時期開始的研究成果，這四幅畫作無疑完美地融合了東西方繪畫藝術精隨。

歐洲包含了兩樣他所喜愛的創作來源，其一為蒙帕納斯的綺琪；另外則是角力選手的肢體，後者的描繪大多發想於希臘石像、米開朗基羅的雕塑作品，以及義大利文藝復興時期的藝術創作。而他於東方世界接觸到的浮世繪作品則對他帶有貝殼光澤的白色畫底有著莫大影響，使人聯想到那些浮世繪大師以雲母及貝殼繪出的虹彩畫作，細膩的畫風呈現出的是一位對其背景感到驕傲，同時又深受巴黎影響的日籍畫家。

〈巨型構圖〉與〈戰鬥〉這兩幅雙連作的創作初始是非常特別的，首先是其尺寸，因藤田嗣治選擇了與國際大學城中日本館內裝飾相同的代表性大小，如果要說〈雙連畫——巨型構圖〉左半部〈獅子構圖〉起初為國際大學城日本館一案所做並不無可能，但後來卻因其過於煽情的畫面不符合資助者——薩摩（常被暱稱為「東方的洛克菲勒」，於兩次大戰戰間期旅居法國並致力

藤田嗣治
工作室內自畫像
1927　油畫畫布
81×61cm
法國里昂美術館
（左頁圖）

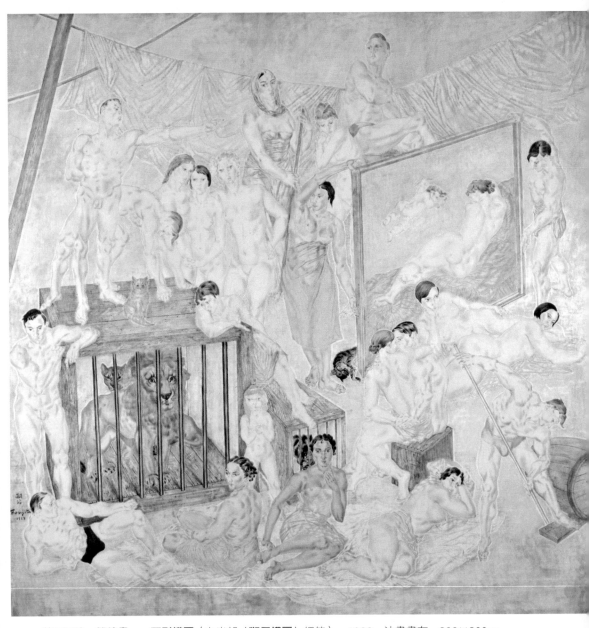

藤田嗣治　**雙連畫──巨型構圖**〔左半部〈**獅子構圖**〉細節〕　1928　油畫畫布　300×300cm
法國艾松省省委會藏

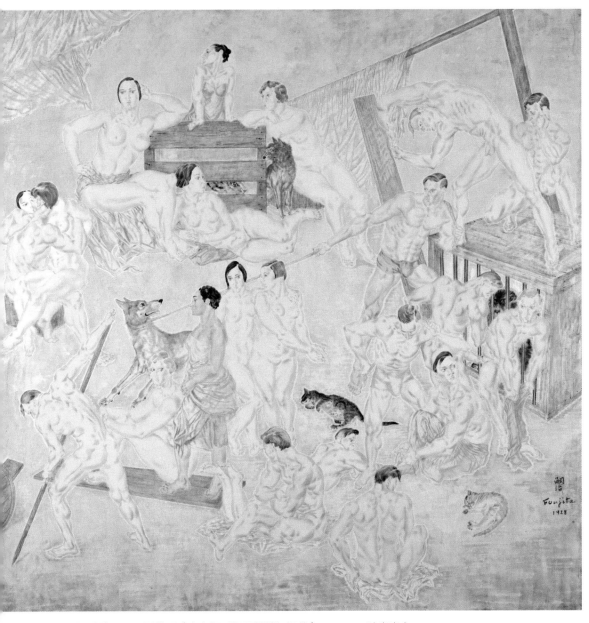

藤田嗣治 **雙連畫──巨型構**圖（左半部〈**獅子構圖**〉細節）　1928　油畫畫布　300×300cm
法國艾松省省委會藏

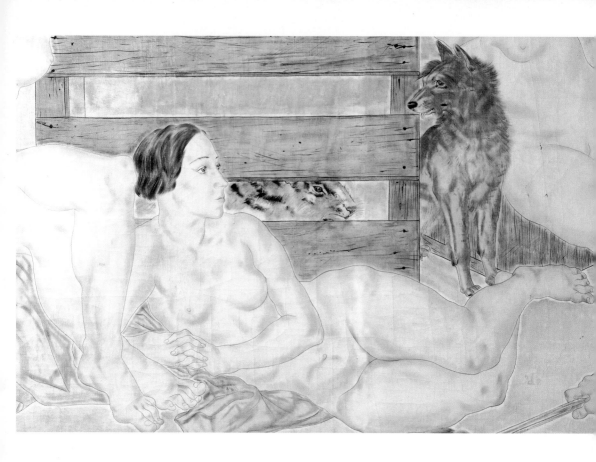

於促進日法雙方關係。於1929年五月以個人名義出資建造國際大
學城日本館。）的期待而作罷，藤田嗣治遂決定將其定位為個人
作品，用以表現自身藝術形態。他花了1928年間大部分的時間來
創作這四幅作品，並將這些畫作視為其創作生涯中最為重要的作
品。

　　這點我們能從他於1931年寄給小雪的書信中察知：「…我要
永遠離開妳了，如同歌詞裡所說的——我將不再回來……我將捨
棄巴黎、妳、家、朋友，所有的所有。我對自己無法留下一筆
財產給妳感到非常抱歉，但我將我們現在所共同擁有的全數留給
妳……最珍貴的是我的那四幅畫作，我在其中投注了所有的精
神。」即使後來轉而與詩人——羅伯特‧德斯諾交往，小雪也從
不曾轉讓這四幅作品；她在二次大戰期間也盡力保護這幾幅作品
使其不至於落入德軍手中（小雪似乎曾將這些畫作託付予坐落於

藤田嗣治
雙連畫——巨型構圖
（右半部〈**狗的構圖**〉
細節）
1928　油畫畫布
300×300cm
法國艾松省省委會藏

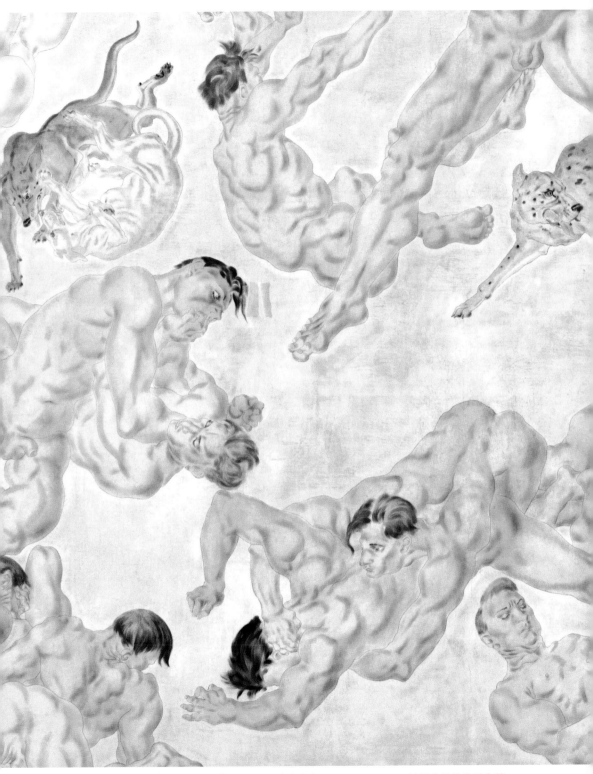

藤田嗣治　**雙連畫──戰鬥**（左半部細節）　1928　油畫畫布　300×300cm　法國艾松省省委會藏

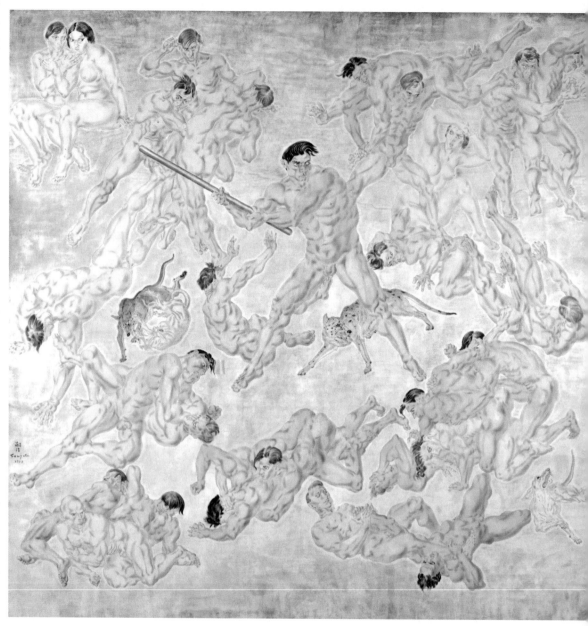

藤田嗣治　**雙連畫——戰鬥**（左半部）　1928　油畫畫布　300×300cm　法國艾松省省委會藏

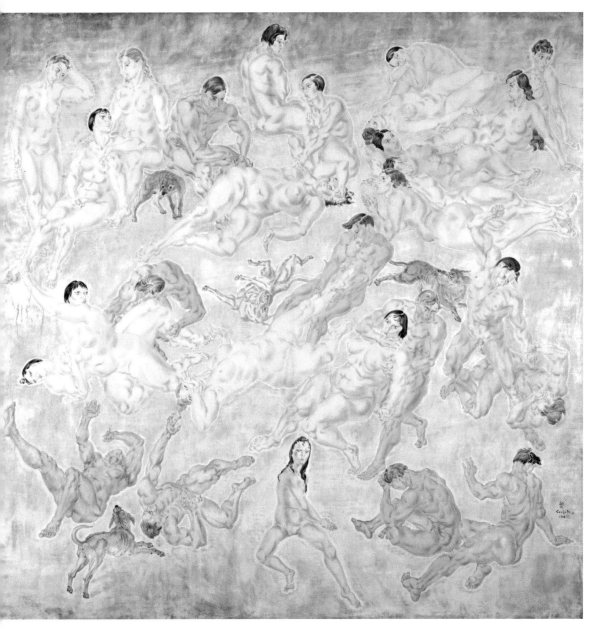

藤田嗣治　**雙連畫──戰鬥**（右半部）　1928　油畫畫布　300×300cm　法國艾松省省委會藏

維拉斯蓋茲大道的塞努斯基美術館（Musée Cernuschi），美術館負責人為勒內‧格魯塞（René Grousset），並於1956年三月正式將這些原本藏於儲藏室的畫作歸還予藤田嗣治。直到1992年艾松省（Essonne）省委會才從藤田嗣治遺孀藤田君代手中接收這四幅畫。

藤田嗣治
雙連畫──巨型構圖
（左半部〈**獅子構圖**〉
細節）
1928　油畫畫布
300×300cm
法國艾松省省委會藏

縱使缺少精確計畫及不符合整體主題的標題，這些作品仍堪稱為極具野心的複雜之作。藤田嗣治將其中兩幅命名為〈戰鬥〉；另外兩幅一開始依據畫面中動物命名，之後才更名為〈巨型構圖〉。這四幅畫作雖屬雙連畫，但每一幅皆分別落款，因此也能夠被視為四幅獨立作品。我們難以定義此些畫作，而藤田嗣治本人也從來沒有針對該主題多做說明。他刻意在畫作之中創造出兩種不同的氛圍：〈戰鬥〉一圖中的蓬勃生命力與〈巨型構圖〉中的一方平靜；從戰爭與和平或天堂與地獄的經典主題汲取靈感的對立畫面形成一種諷刺的構圖。有人相信這是源自於畫家自身藝術背景與其對西方繪畫主題偏好的讚賞，而解讀該些畫作的困難之處，在於其本身邏輯性之缺乏及紊亂、使人震驚的畫面。「主題」至今為難解的謎，因此若欲了解這些畫作，尚必須從創作過程著手，各美術館與私人收藏保存的草圖成了研究的曙光。藤田嗣治首先以鉛筆、炭筆與墨繪出草稿，且於第一幅草圖開始就以陰影及淡色加於其上，繪出多幅不同透明紙草圖，次數之多使他到最後甚至能憑記憶作畫。他時常以極細的毛筆沾取油畫顏料或墨汁直接作畫，這些圖樣的製作其實源自日本的浮世繪，因浮世繪的特色即是先以墨線大致勾勒出形體，再交由雕刻師仔細地刻出細緻的框線。

這四幅畫作的打底方式只有〈戰鬥 I〉是用炭筆製作，其他的皆以上述方式完成；這一方面說明了全面草圖的從缺，另一方面也是因為經過長期練習後對人體呈現極有把握。保羅·毛杭（Paul Morand）在他的著作《藤田嗣治》中就曾極具詩意的大肆讚揚他深具原創性的畫作：「當我在他的工作室第一次見到他時，他正以日本傳統跪姿跪著......展開草圖紙的聲音像海浪一般，而當他向我展示一幅幅地裸體畫作品時，我想到了奧爾維耶托的（Orvieto）奇尼亞羅利（Luca Signorelli）和京都學派小說中的騎士，彷彿古日本的領主重現於蒙梭利公園（Parc Montsouris）…藤田於完美的象牙色畫布上描繪出不苟的線條；沒有任何的失誤，而以一種非物質形式呈現出的陰影，更鋪開一種純粹但陰鬱的色彩。」

　　另外，藤田自己則將其近乎苛求的創作方式以食人怪獸作比喻：「我的模特兒並不只是為了成就我的畫作，還是為了餵飽我，因此我竭盡所能的吸取他們的養分。......就連休息時間我也繼續以他們滋養我自己，構思新的概念。」這顯示出預先研究、對創作的需求，以及能一再重拾相同主題以達完美的韌性，對藤田嗣治創作生涯的重要性。然而，如同我們先前提過的，即使他一再重複繪製同一主題的畫作，這並不表示這些完成後的作品為系列畫作，他也時常在多年過後，重新畫出早已在別幅作品出現過的某些姿態與頭像，這也是為什麼我們在欣賞他的某些畫作時，有一種似曾相識的感覺。而他驚人的記憶力，也進一步體現於作品之中，最明顯的例子就是他在1936年創作的一幅畫作中人物，就如同〈雙連畫——巨型構圖〉右半部〈狗的構圖〉再現，然而我們都知道他在離開法國時並沒有帶走任何草稿或畫作成品。藤

藤田嗣治
雙連畫——巨型構圖
（左半部〈**獅子構圖**〉
細節）
1928　油畫畫布
300×300cm
法國艾松省省委會藏

藤田嗣治
雙連畫—巨型構圖
（右半部〈**狗的構圖**〉
細節）
1928　油畫畫布
300×300cm
法國艾松省省委會藏
（右頁圖）

藤田嗣治
你們想與誰對戰？
1957　130×195cm
法國艾松省省委會藏

　　田嗣治的記憶力也使他能夠在巨幅畫作中呈現如鏡子般的倒轉畫面，如在〈巨型構圖〉一畫裡便出現直接取材於羅丹的〈吻〉的倒轉圖；但不同的是，他選擇將正反圖像分別置於〈獅子構圖〉與〈狗的構圖〉中，以維持其雙連畫的本質。

　　有時候，藤田嗣治也會繪製系列草圖，如繪於1957年的〈你們想與誰對戰？〉即是一例。奇怪的是他卻會將草圖切割成數塊，因為這樣的作法使他在沒有任何工具輔助的情況下能夠更容易地徒手作畫。如同一種日本傳統工法「つくり繪」，意即「構築繪畫」；畫家會先完成一幅極為細緻的草圖，之後再以較為輕鬆的做法重新繪製各個場景，直到技巧與畫面完整度達到能夠真正著手進行最後繪製之時。現今這些草圖同樣被收藏於艾松省省委會中，我們可以藉此一窺畫作最初的面貌。這或許是一段軼事，但卻能解釋他對自身根源的依賴，以及工作方式，而那些少

藤田嗣治　**你們想與誰對戰？**（草圖）　　1957
由左至右大小各為90.4×48cm、56×38cm，
皆由法國艾松省省委會收藏

藤田嗣治
你們想與誰對戰？
（草圖） 1957
45×34cm
法國艾松省省委會藏

數有幸觀賞藤田嗣治作畫的人，也皆表示他喜歡以傳統日式跪姿作畫。不只是保羅・毛杭提及這項特色，藤田本人在1924年八月一日寄給小雪的信中也說採取跪姿是為了使自己能像在東京時一樣創作，同時也使他更有效率。

　　再度回到雙連畫作品的探討，藤田嗣治捨棄傳統水墨上色，而是改以使用筆刷與加入白色滑石粉的油彩，而最終形成的透明感也是造就藤田作品細緻、神祕的主因。然而畫中人物也會因無瑕的背景而產生出漂浮於畫面上的感覺，因此為了減低浮動效果，藤田就以浸泡過黑色顏料的布來對背景進行加工，使之暈染呈灰色；同時，替畫中人物留下白框，使其更加突顯並建構出整體感。我們能從〈雙連畫——巨型構圖〉中間下方試圖以棍子舉起木桶的男子看出兩幅畫作本為一整體的事實。〈巨型構圖〉和〈戰鬥〉無疑生於畫家對歐洲藝術的憧憬，從希臘古雕像至羅丹的〈吻〉；從尼古拉・普桑（Nicolas Poussin）的〈強擄薩鞭婦女〉至維拉斯蓋茲的〈鏡前的維納斯〉，將喧鬧與寧靜的畫面融合在一起，東方與西方在他的畫作中取得了巧妙的平衡。

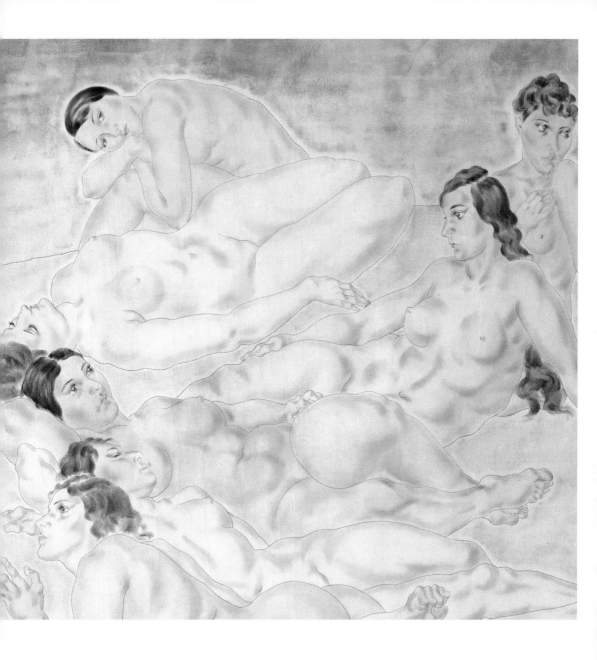

藤田嗣治
雙連畫──戰鬥
（右半部細節） 1928
油畫畫布
300×300cm
法國艾松省省委會藏

藤田嗣治的自省

　　1931年十月三十一日在瑪德蓮‧樂格的陪伴下離開法國，前往里約熱內盧前夕，他寫了封道別信給摯友羅伯特‧德斯諾，請求他照顧妻子小雪。此時，美國的經濟危機也延燒至歐洲，同時

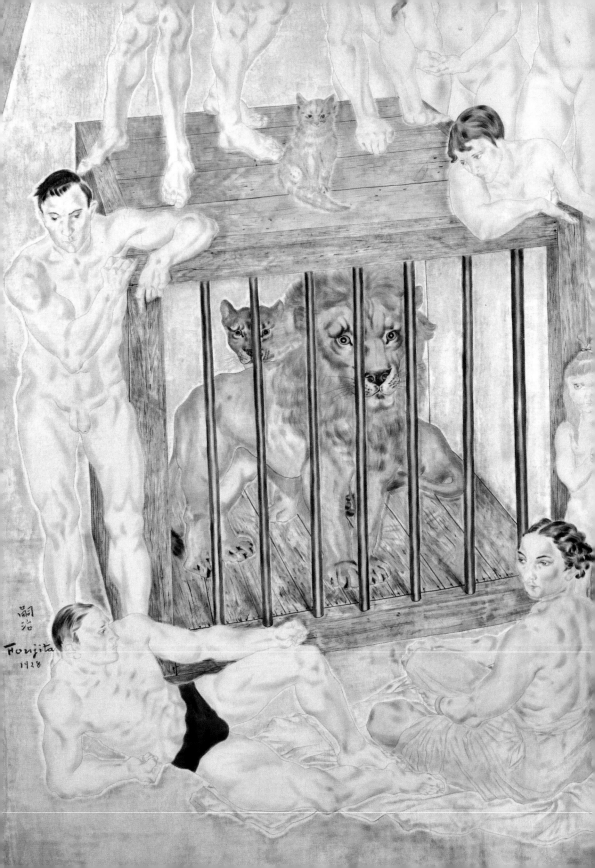

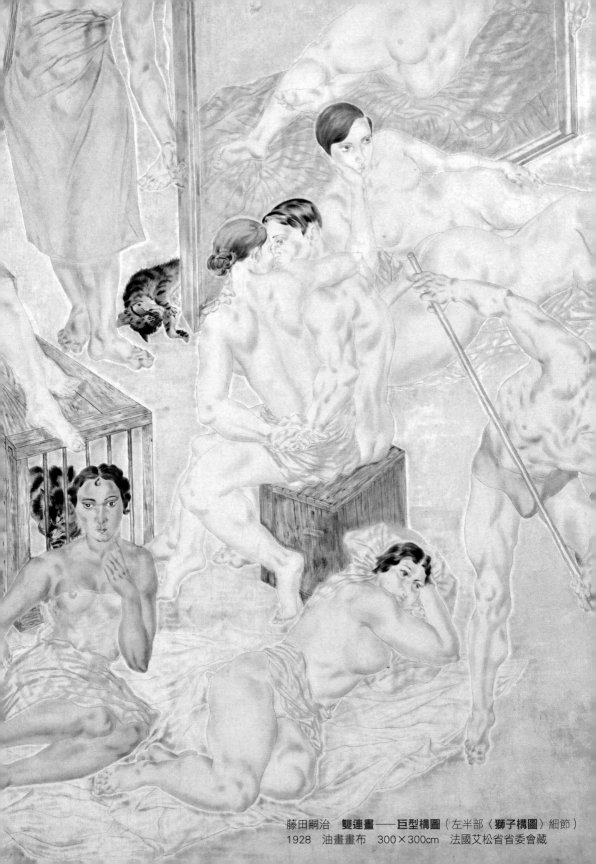

藤田嗣治　雙連畫──巨型構圖（左半部〈獅子構圖〉細節）
1928　油畫畫布　300×300cm　法國艾松省省委會藏

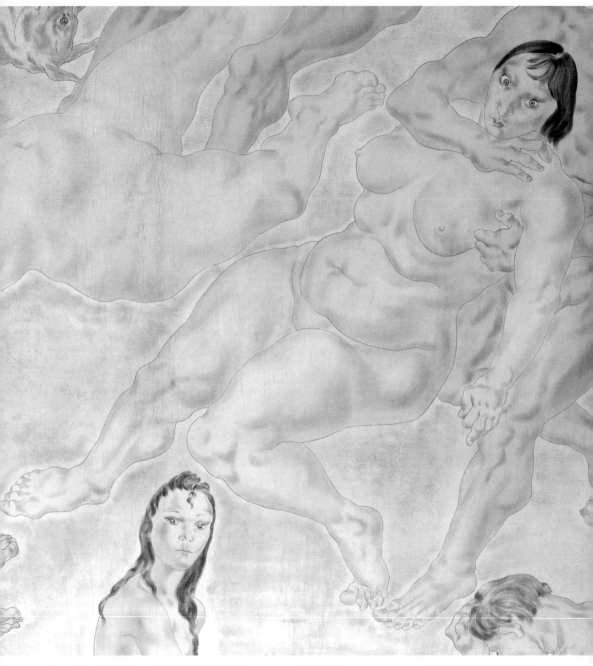

藤田嗣治　**雙連畫——戰鬥**（右半部細節）　1928　油畫畫布　300×300cm　法國艾松省省委會藏

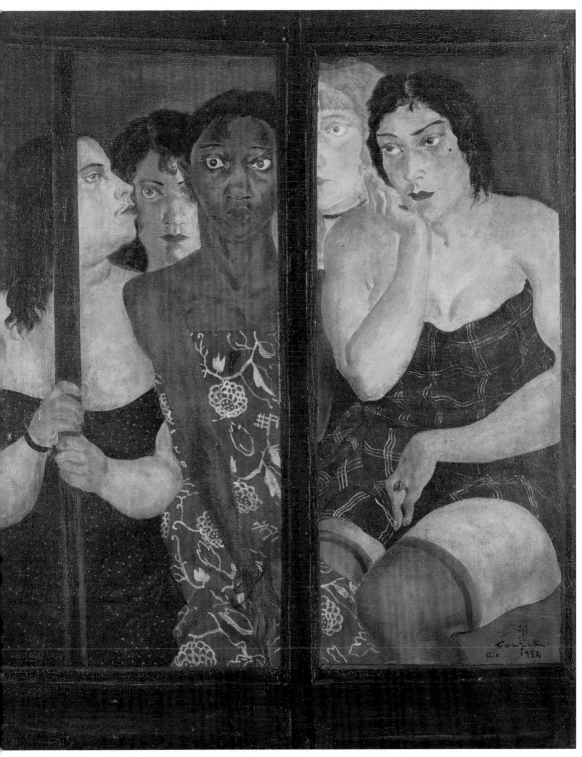

藤田嗣治　**里約熱內盧的妓女們**　1932年　油畫畫布　99.5×79cm　私人收藏

重挫了歐洲藝術市場。對「蒙帕納斯人」來說，1930年同時標記的也是第一次世界大戰之後的美好年代的結束；這樣的改變連藤田嗣治這位一度被視為三〇年代蒙帕納斯藝術圈象徵的畫家，也從逐漸減少的訂單發現了大環境的改變，甚至因此面臨幾乎破產的沉重壓力。事實上，在1930年時他就已經浮現離開法國的念頭，但促使他離開的最終原因卻是妻子的疏離；當時的小雪夜夜笙歌且越來越常選擇由羅伯特·德斯諾陪伴。藤田嗣治帶著「心傷」與破碎的夢（他如是說）決心離開，然而這個倉促的決定事實上卻是一個全新的契機，讓他遠離巴黎及生活的壓力，並且也得以在另一個世界尋獲新的創作泉源，以及較為輕鬆的氛圍。

這段為期兩年的旅程開始於布宜諾艾利斯的慕勒（Müller）畫廊，因該藝廊預定於1932年舉辦藤田嗣治特展。藤田遂於1931年十二月抵達巴西，並在1932年春天轉往阿根廷，之後先後前往波利維亞、祕魯、哥倫比亞、巴拿馬、古巴及墨西哥，最後抵達美國西岸，並於1933年秋天結束旅行，返回祖國日本。

返國後，於1934年被選為「二科會」（Nika-kai）成員。二科會為1914年始創之反官展的在野團體，如同他亦加入「日本壁畫畫家協會」一樣，皆是日本國內藝術家與官方對立之意念表達。即使受到制式思維影響，但藤田嗣治並未遺忘獨立性的重要，同時也以自身經歷為例，強烈相信所有藝術創作者都應具有與傳統文化保持一定距離的能力。然而這樣的想法事實上多受非議，因批評者認為藤田混合東西方文化並從未清楚表現「洋畫」與「日本畫」間的分野，但這樣截然不同於傳統派系畫家的路程，也正是使他與眾不同的特色。

改作真實而色彩純粹的人物畫

藤田嗣治的畫作於此時因受拉丁美洲的陽光與文化影響，顯得更加有活力，他也從旅程中體認到墨西哥壁畫運動的現代性並創作了多幅大型裝飾畫，從題材選擇可發現較明顯的日本文化氣韻。藤田捨棄了帶給他榮耀的學院派裸體作品，雖然並非指全然

藤田嗣治
羊駝與四個人物
1933　紙上水彩
155×95cm
日本三重縣立美術館藏
（右頁圖）

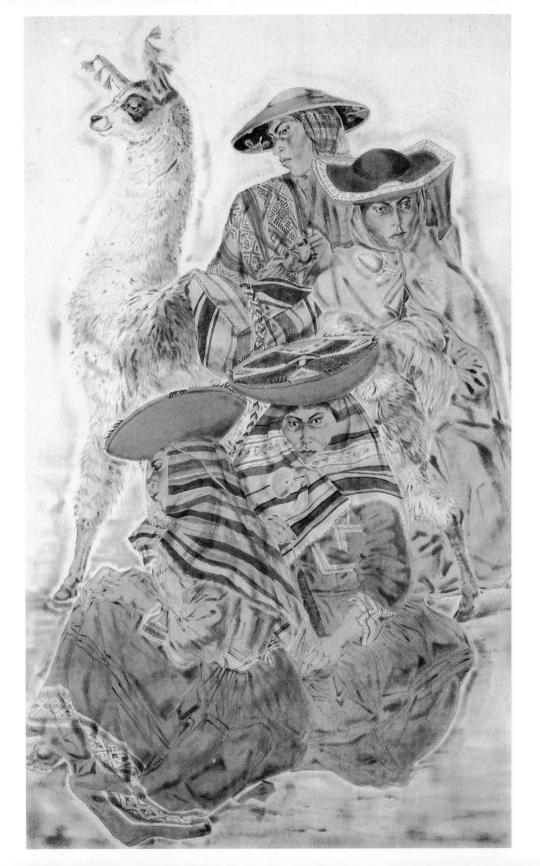

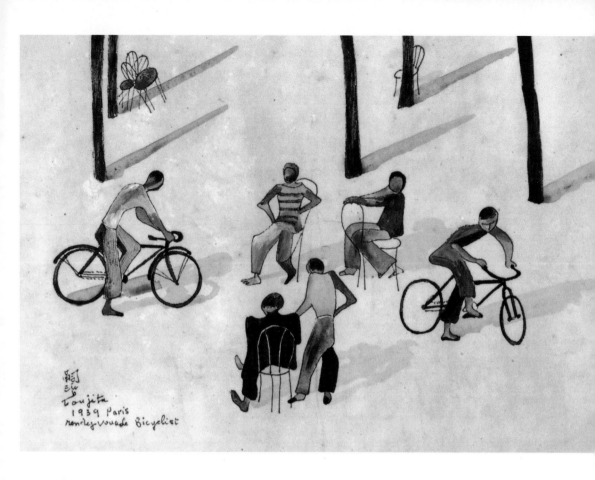

藤田嗣治
腳踏車騎士們的會面
1939　紙上墨及水彩畫
27.5×45cm
私人收藏

捨棄單一色調畫作，但多已改作較為真實、色彩純粹的人物畫。

　　然而，這個本應是快樂的時期，卻一再地被情感與悲劇截斷。藤田嗣治於1935年偕同瑪德蓮前往中國，返回法國僅一小段時間遂於1936年初赴日；同年的六月二十九日，小雪卻以三十出頭的年齡猝逝。1937年七月，中日戰爭爆發，日本政府為宣傳對戰事的支持，延攬許多藝術家創作彰顯軍隊光輝的作品；軍國主義逐漸充斥於政治與日本文化之中，而藝術家們也難以倖免。身為軍醫之子的藤田嗣治，以及另一名知名畫家因此於1938年秋天被送往中國執行任務，他們在中國擷取了許多日後返回東京作畫時所需的元素。不久後，藤田嗣治便決定離開日本，我們可以猜知他是希望回到那個曾經提供他創作自由的友善巴黎。終於，在1935年與日後成為他末任妻子的君代回到巴黎。這次，他並未回

到蒙帕納斯，而是選擇蒙馬特山丘下的奧德納路（Rue Ordener）作為新工作室的地點，並多與日本人來往。這時期產生許多呈現巴黎的畫作，彷彿藤田嗣治欲藉此努力馴服這座闊別八年的光之城。

戰爭時期離開巴黎返回東京

1939年的氣氛是沉重的，因為該年九月，第二次世界大戰宣戰，緊接著的是一段歷史上稱為「假戰」的渾沌時期。縱使日本當局多次呼籲旅外國人盡速返回日本，藤田仍舊為再次離開巴黎而猶豫不決；直到1940年五月德國開始發動攻勢且戰火開始延燒至法國，他才決定返回東京，然而此時的東京也因亞洲戰事壟罩在一片愁雲慘霧之下。因被任命為大戰期間「軍方畫師」，他也開始繪製一些在西方較鮮為人知的創作；這些畫作並非尋常的宣傳畫報，其中更詳實地記載大戰主題與期間的處決場景，藤田嗣治更在繪製歷史畫的同時，成功地保留了畫家本身的自主性。

據歷史學家安德烈．菲利比安（André Félibien, 1619-1695，為御用建築師及歷史學家，他於1666至1667年間制定古典繪畫理論。）在法蘭西學院會議所提出的十七世紀法國繪畫門類階級（hiérarchie des genres picturaux）劃分，歷史性畫作在其中位居首位。歷史畫需取材於國家、宗教歷史與神話場景，並在彰顯榮耀事蹟的同時，釋出道德或哲學性的信息，直到十九世紀歷史畫才因繪畫門類階級的消逝而漸行式微。取而代之的為浪漫主義的興起，人們開始著重於人生的悲劇與個人命運的榮光，而非以往的英雄崇拜及其所欲呈現出的道德樣本。藤田嗣治也因參觀美術館中勒布朗（Lebrun）的畫作、傑利訶（Géricault）的〈梅杜莎之筏〉、德拉克洛瓦（Delacroix）的〈希阿島的屠殺〉等作品而得以窺知該種繪畫的流變。

藤田嗣治雖然了解歷史畫，且曾於1914年期間短暫地擔任擔架員，但於旅居巴黎的時期並未涉險；藤田，如同許多人，同以旁觀者的立場見證了這場戰事。我們可以從他於1929年創作之巴

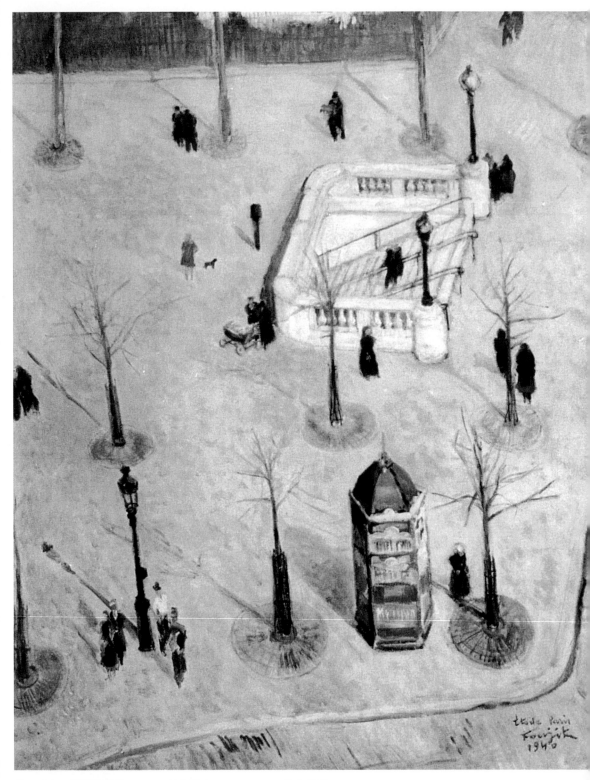

藤田嗣治　**戴高樂廣場**　1940　油畫畫布　41×32cm　私人收藏

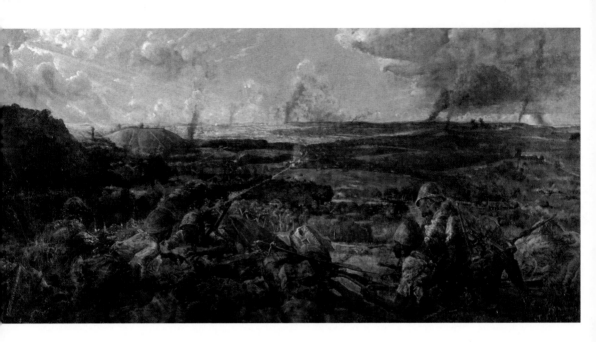

藤田嗣治
新加坡的亡落 1942
油畫畫布
148×300cm
日本國立東京現代美術
館藏

黎國際大學城日本館內的〈歐人來日圖〉看見他試圖針對歷史事件陳述所做的作品；此畫是以長崎為背景，並在畫面中置放寫實與寓意交錯的人物。藤田嗣治於1933年返抵日本，我們能夠發現此時期的他，捨棄了先前富含諷喻性的人物風格，而轉入更現代的創作領域。

受限於日本政府的委任，藤田嗣治著手進行較為寫實的創作手法，但也因此顯現另一種值得為人所發掘的才能。若說他短暫回到法國前的畫作表達出理想英雄觀，他於1942年以降的作品（從〈新加坡的亡落〉一作算起）則呈現一種濃厚的戲劇性。1943年的作品〈阿圖島最後戰役〉描繪的非但不是日本的勝利，而是二千五百名預備軍人與美軍交戰的垂死之役。三分之二的畫面被士兵的軀體占滿，其中受傷、死亡亦或苟活戰士的身軀夾雜，以其緊密的構圖，我們能夠聯想到奧托·迪克斯（Otto Dix）的〈戰壕〉；陸地與海洋間無垠的背景也能看見傑利訶〈梅杜莎之筏〉的影子。畫中人物不是為了表現英雄的勝利與榮耀，而是為了刻畫出人性的苦難、悲劇，以及失敗。該畫沒有主要人物與秩序，然而也因缺乏秩序抹去了所有距離，他以觀畫者角度創

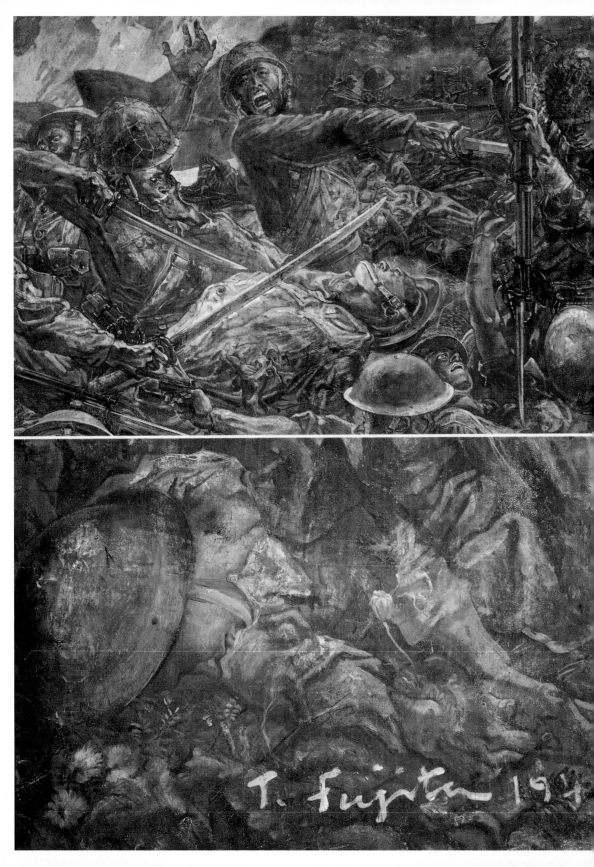

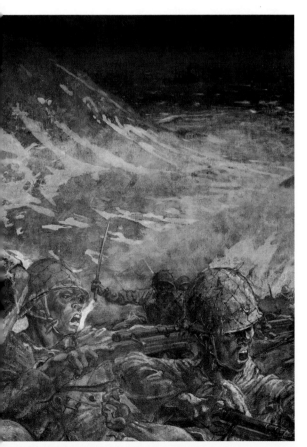

藤田嗣治非常注重細部的描繪 《阿圖島最後戰役》局部

阿留申群島的阿圖島有日本陸軍約2,500人占領，1943年（昭和18年）5月29日遭攻擊，全數被殲滅。自此以後，日軍占領的太平洋各島也一一遭致敗仗。畫作上藤田嗣治的簽名，應是戰後加上的。畫上處處散布的花，或許代表了反抗的象徵。（下圖及左頁圖）

作，使其能藉由畫作進入戰爭的核心。畫中的士兵，無論日軍或美軍，似乎皆向著一相同的悲劇命運。相對於以死亡為題的激烈場景，藤田於畫面加入花朵以彰顯其脆弱面，而隱約透出的藍色色調映襯著畫家的簽名，也似乎傳達出一種微乎其微的希冀；這些戰爭作品因其褐色調子與稍顯模糊的畫面而帶有一種以往畫作中不常見的戲劇性。在一系列為了彰顯沙場榮光所繪製的畫作中，不似其他人的逃避，藤田嗣治卻選擇強調災難的陰鬱面。畫家這一幅幅被大肆用於宣傳的畫作，雖似乎被解讀為具深刻愛國主義精神之作，然而畫面中的絕望卻是顯而易見的。

藤田嗣治的戰爭畫

在東京國立近代美術館裡，收藏了一批在第二次世界大戰後由美軍接收，之後又以「永久借出」之名而返還的「戰爭記錄畫」。在這些作品中，有日本畫、西洋畫共七十餘位畫家約一百五十件作品，其中藤田嗣治的作品有十四幅，比例相當高。這些都是日本陸軍、海軍單位主導的記錄畫，為100、200號的大型畫作，不過從〈阿圖島最後戰役〉可以看出畫家如何用心於細部描繪，倒是有些不尋常之處。從當時發表的言談資料來看，藤田嗣治的用意是要留給後世觀賞到戰爭畫的精采傑作，所以如此費心繪製。「我要讓後世看到好的戰爭畫。讓幾億、幾十億的人觀賞這幅畫。為了這個緣故，我們更要全力以赴，做出最好的作品。」（刊於《南方畫信》）。

然而，什麼是「好的戰爭畫」呢？可視為對此句作出回答的，是以昭和十四年（1939年）發生日蘇兩軍衝突

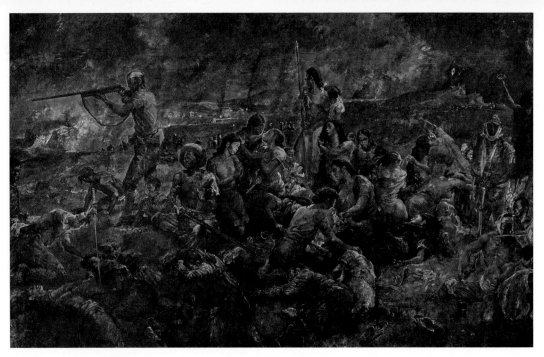

藤田嗣治　**塞班島全體同胞**　1945　油彩，畫布　181×362cm
東京國立近代美術館藏　1944年度陸軍作戰記錄畫

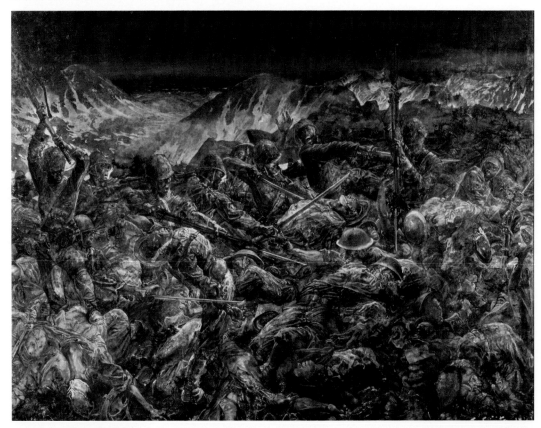

藤田嗣治　**阿圖島最後戰役**　1943　油彩，畫布　193.5×259.5cm
東京國立近代美術館藏　陸軍作戰記錄畫／昭和18年9月「國民總力決戰美術館」出品

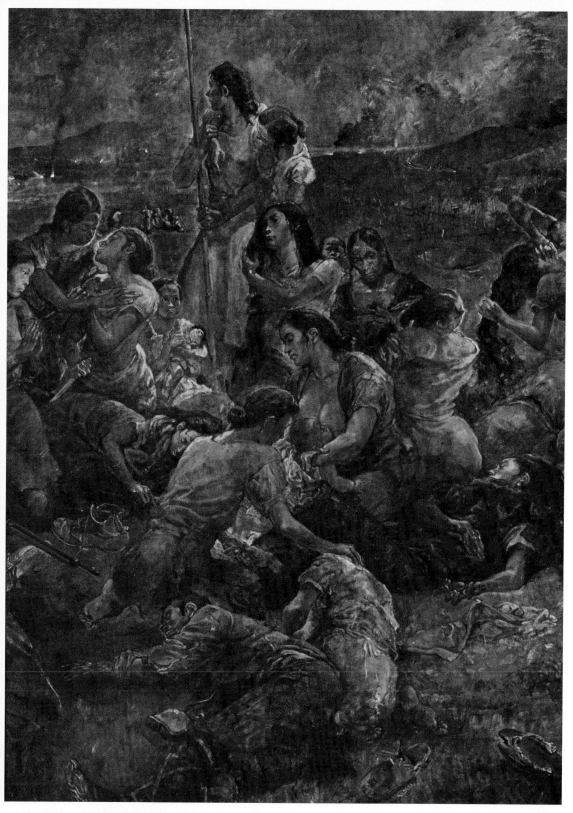

藤田嗣治　《塞班島全體同胞》局部　1945　油彩，畫布　181×362cm
東京國立近代美術館藏　1944年度陸軍作戰記錄畫

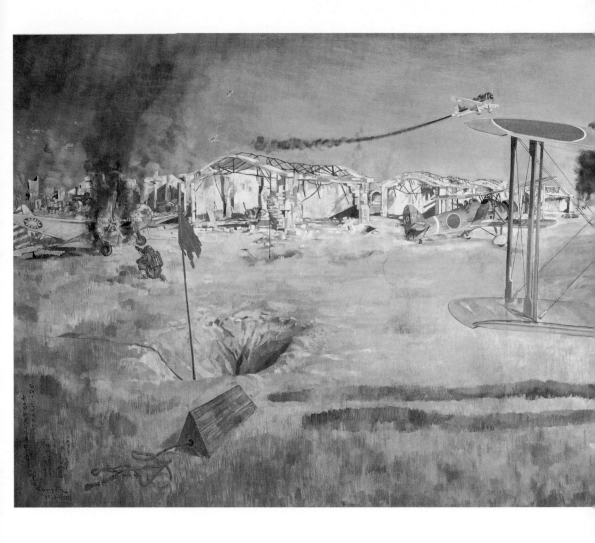

的「諾門坎事件」為題材而創作的〈哈爾哈河畔之戰鬥〉，據說在另一幅遭陸軍隱瞞的版本中，藤田嗣治將陸軍「大敗」的恥辱，如實地表現出來。東京日動畫廊的長谷川仁談到初見這幅畫時，「整幅畫面就像被燃燒的紅黑色火燄所籠罩。在那之下，是屍橫遍野的日本士兵。蘇聯軍隊的戰車，冷酷無情的從成堆的屍骸上碾過，但因屍體過多而顯得滯礙難行。（中略）雖然如此，卻絕對無法說這幅畫是表達對戰爭的歌頌。藤田看著難以說出話語的我，還用得意的神態笑著問我：『怎麼樣？長谷川先生，這是幅傑作吧？（中略）現在，你們可能還無法領悟，等經過五十年以後，應該就能領悟了。這幅畫，一定會被博物館收藏

藤田嗣治
南昌機場火攻圖
1938-39　油彩畫布
192×518cm
東京國立近代美術館藏

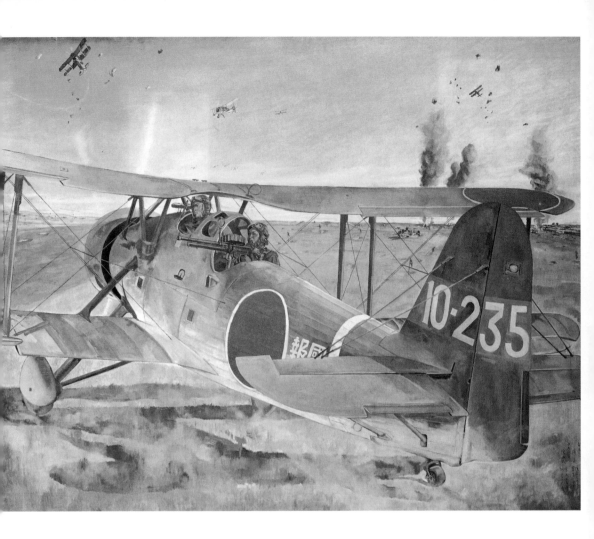

的。』」（《日動畫廊五十年史》，昭和52年）。

　　對藤田嗣治來說，到底戰爭畫的意義是什麼呢？日本《藝術新潮》編輯部曾聯繫到與藤田嗣治共同生活多年的遺孀君代，提出以下六個問題：

　　（一）在大戰期間，藤田如何安排一天的工作？

　　（二）從藤田的戰爭記錄畫創作時代來看，他的色彩越到後期越加晦暗，主題也益加沉重。是什麼原因造成這樣的變化？他心裡究竟想呈現什麼樣的戰爭畫呢？

　　（三）是否還有另一幅〈哈爾哈河畔之戰鬥〉？

　　（四）〈阿圖島最後戰役〉這幅畫作雖然廣受人們欣賞，

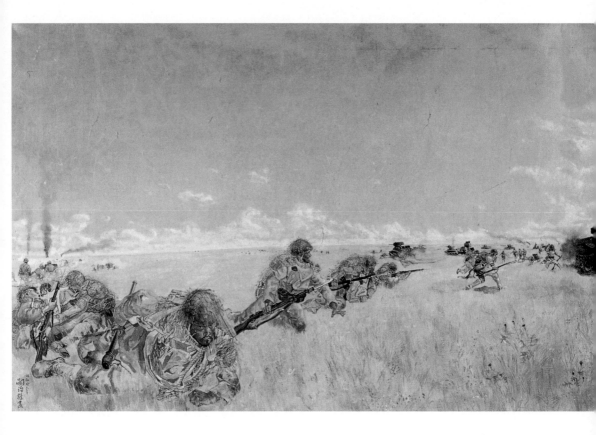

藤田嗣治
哈爾哈河畔之戰鬥
1941　油彩畫布
140×448cm
東京國立近代美術館藏

但是也被批評畫作內容不能拉高戰鬥意志。藤田對這樣的批評，感受如何？另外，他的〈塞班島全體同胞〉描繪了一片悽慘的景象，他期望傳達什麼給觀者呢？

（五）美術評論家洲之內徹曾說藤田的戰爭畫「不僅是美術史上非常重要，也是藤田本人藝術成就最高的作品」。對藤田來說，戰爭畫在他的藝術創作上，據有什麼樣的位置呢？

（六）在二次大戰後，不論民間或是畫壇，都掀起一股要求畫家負起「戰爭責任」的聲浪。藤田嗣治因創作「戰爭記錄畫」而成為被批判的對象，藤田本人想必並不認同那些批評的論調。儘管如此，藤田卻遠離日本，決意在法國長期定居，這是為什麼呢？

藤田遺孀君代回覆的全文如下：

「那些已經是五十年前的事了，詳細情形也記不太清楚。不過在那時候，一般人也只能獲取片面的訊息，不會對那些訊息多加

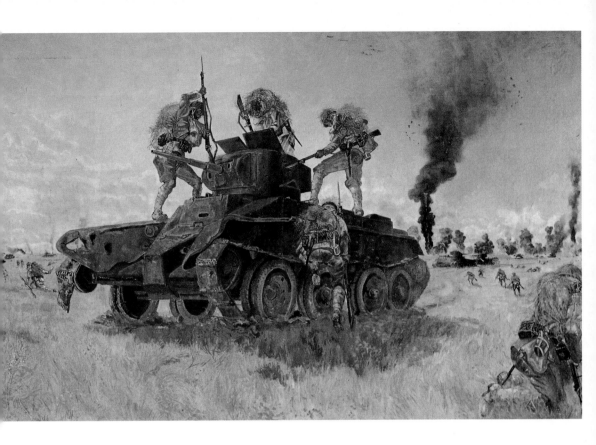

懷疑。記得在戰爭剛開始的時候，我們位於東京市麴町區的家裡
確實曾有兩位軍方的人士來造訪，委託藤田創作戰爭畫。藤田對
別人的請託一向難以拒絕，尤其他的父親又曾經擔任陸軍軍醫總
監，我想他只是很單純的接受了。

（一）……在那段時日，只要時間允許的話，他幾乎都待在
畫室。

（二）（四）（五）……繪畫是創作者將他的意念透過圖像
呈現，需要觀者用心體會的。對於畫作內容被批評不能拉高戰鬥
意志的話，我不確定藤田是否獲悉。

（三）……藤田非常投入的畫了一幅又一幅，對於是否有其
他版本的說法，我不記得了。

（六）……日本戰敗後，整個局勢都很混亂，好像各種問題
層出不窮，所以我們才會想要離開。1949年，因獲得永久居留的
許可而前往美國，後來再轉往戰前曾長期居住的法國，專心於藝

術創作。藤田現在長眠於巴黎近郊的維耶勒巴克
爾的教會墓地。

　　以上是我目前能夠提供的所有回覆。」

戰爭前往美國，追尋和平及真實之美

從軍的日本三位畫家
左起是藤田嗣治、小磯良平、宮本三郎。取自日本陸軍美術協會發行的小畫集《南方畫信》。配上這幅畫的説明文是「孕育海風畫囊，於某某海上」。藤田嗣治原本赤裸著上身，這是當年在印刷前，直接在照片上塗成藤田嗣治穿著黑色無袖背心的樣子。

　　在東京大轟炸和廣島與長崎原爆後，日本終在1945年八月十五日投降。為盡快將宣傳帝國主義與反美的痕跡全數抹去，派遣了盟軍進駐日本島的美國政府，注意到了戰時廣為流傳的宣導畫作；遂透過戰爭辦公室的戰爭遺址委員會東京辦事處，希望找到藤田嗣治的行蹤，而這個過程也常被以一種充滿傳奇色彩的方式流傳，甚至有傳聞說藤田其實亦是長崎原爆受害者的一員。美軍最終在一處村莊找到了藤田嗣治與他的妻子，先前極度讚揚他的《朝日新聞》中遂出現了相關的論戰，使他從民族英雄淪落為敵軍的叛徒。這位曾經為後輩榜樣、備受尊崇的畫家，因種種指控嚐到了不為外人道的苦楚，他也因此了解到了自己已不見容於日本。藤田嗣治因此希望離開祖國，並透過美國軍方申請簽證，同時與一些法國友人再次取得聯繫，其中包括《西南報》創辦人之一的加布裡埃爾・格羅讓（Georges Grosjean）。此段時期亦依記憶中的巴黎創作了一些作品及法國住家草圖。

　　終於，在1949年三月出發前往美國。此時體認到畫家不應只將注意力置於畫作之上；藝術家應置身於世界上偶然事件之外，並「應追尋堅決的和平以及真實之美」，這也是藤田嗣治用來終結那個「現實取決作品」時期的方法。畫家藉這些宣告來與過去和外界對他作品的評價切割，這儼然成就了他的理想世界；尚・考克多（Jean Cocteau）甚至將藤田嗣治比喻為畫界的路易斯・卡羅（Louis Carroll）。戰間期喜愛描繪女體感官之美的藤田，卻於五〇年代轉為表現「純真之愛的綠色天堂」（verts paradis des

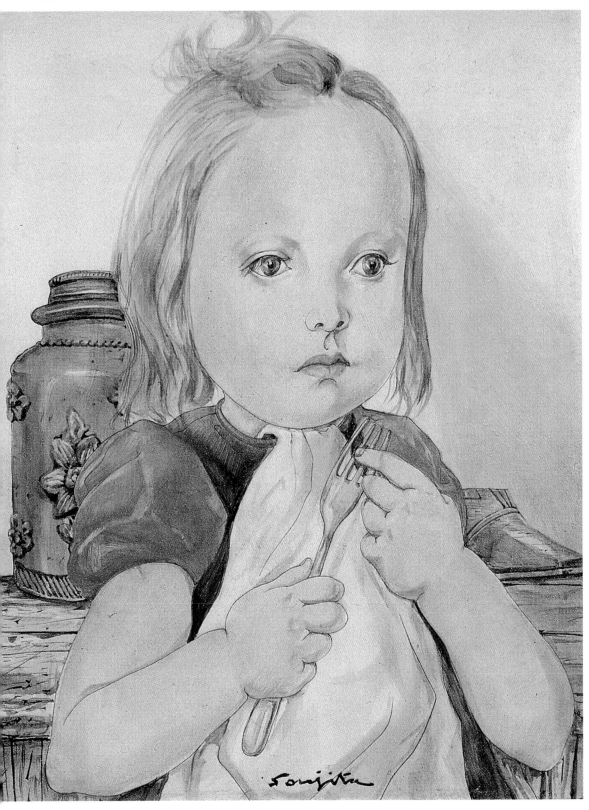

藤田嗣治　**持叉的女孩**　1951　油畫畫布　24×19cm　私人收藏

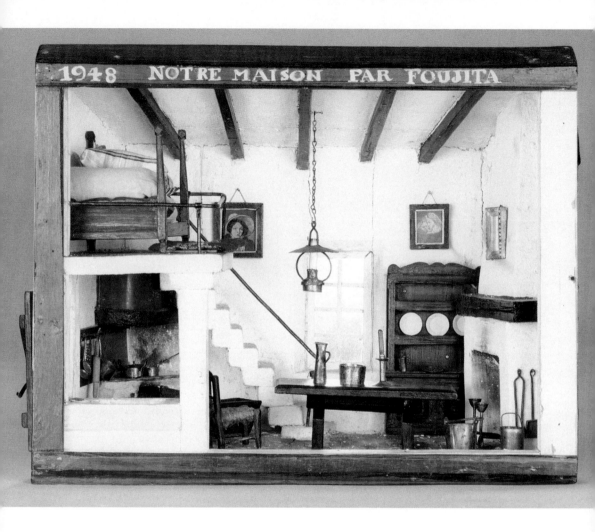

amours enfantines）；藤田嗣治畫中屢次出現的孩童身影，溫柔的
繪畫手法帶有法蘭西斯科・普勒包（Francisque Poulbot）的影子。
另外，他也順應〈美惠三女神〉的主題，以一種童話精靈般的形
象呈現畫中角色。然而，所有傳說故事都有其陰暗面，他也將這
樣突兀的一面加入作品中，此點可從繪於1948年紐約的〈向拉封
丹致敬〉作品中得到驗證；以通俗場景為背景，大快朵頤的的動
物們映照著牆上顯得極為矯飾的畫作；似乎是為了回應一位為環
境考驗所重傷的藝術家逃離苦痛和衝突的希望，而建造出的世
界。

藤田嗣治　**室內**（維耶
勒巴克爾工作室兼住家
內部模型）　1948
39.5×44×28cm
法國艾松省省委會藏

藤田嗣治
美麗的西班牙女人
1949
油彩畫布
76×63.5cm
日本愛知縣豐田市美術館藏
（右頁圖）

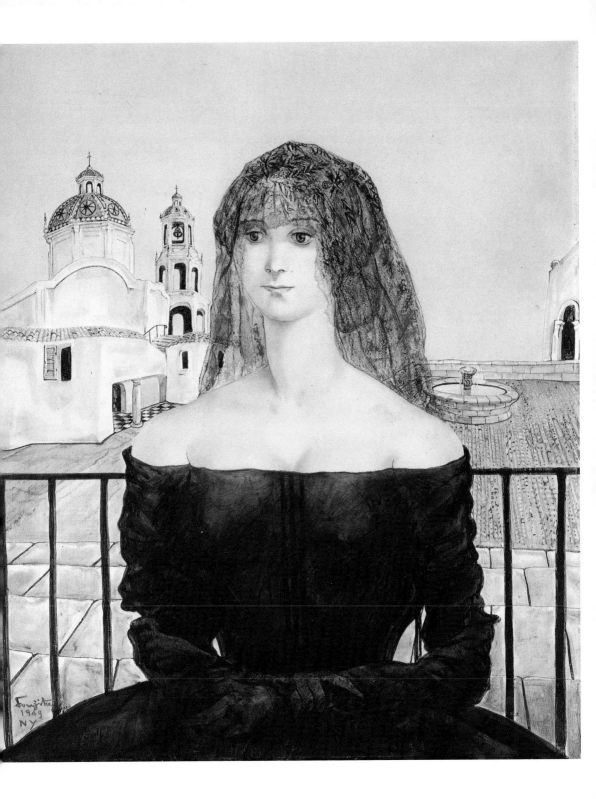

109

藤田嗣治　**向拉封丹致敬**　1949　油畫畫布　75.7×110.7cm　私人收藏

藤田嗣治　**向拉封丹致敬**　1949　油畫畫布　76×103cm　私人收藏

藤田嗣治的宗教畫

　　藤田嗣治終其一生愛好的宗教藝術，極早開始影響了他的創作。即便不全然是受天主教元素影響，抵達巴黎後不久就開始製作深富神祕性的作品。這段宗教畫的孕育過程，事實上是受對美及自我的追尋所驅使，也進一步使其於遠東藝術、希臘、羅馬藝術之外，有機會了解近東世界古文明；尤其是對宗教有深遠影響的埃及文化。他不只藉由前往羅浮宮觀賞展品了解該藝術形式，也由所見所聞中涉獵，例如知名舞蹈家伊莎朵拉・鄧肯（Isadora

藤田嗣治　**花市碼頭與巴黎聖母院**　1950
油畫畫布　38×46cm
法國國立現代美術館藏

藤田嗣治　**愛德加・基奈飯店**　1950　油畫畫布　27×22cm　卡納瓦雷美術館藏

藤田嗣治
雙連畫──巨型構圖
（右半部細節：貓）
1928　油畫畫布
300×300cm
法國艾松省省委會藏

Duncan）的哥哥；同為藝術家的雷蒙‧鄧肯（Raymond Duncan），於巴黎開設的鄧肯學院（Akademia Duncan）。雷蒙‧鄧肯深為古希臘文明著迷，甚至在其學院教授古希臘文化。藤田嗣治透過友人川島理一郎（Riishirô Kawashima, 1886-1971）結識雷蒙‧鄧肯。川島理一郎於1915年末赴美，藤田嗣治的古希臘時期遂終與此時。縱使接觸的時間甚短，但這個經驗足實堅定了宗教信仰對他感召。

　　從1917年開始，他創作了一系列的「佛陀之死」及一幅深受義大利繪畫影響的〈牧羊人〉。接續的幾年也以宗教作品為主：聖母與聖子、祈禱的女人、十字耶穌受苦像等。安德烈‧華諾認為這是畫家新的嘗試；「藤田嗣治開始以單純的線條繪製代表性的人物，帶有點中世紀畫作的色彩，同時也開始進行基督教題材

藤田嗣治　**拿花的少女**　1950　油畫畫布　24×19cm

藤田嗣治　**兩名巴黎少女**　1950　油畫畫布　33.6×25.8cm

藤田嗣治　**抱貓的少女**　1950　油畫畫布　33.9×24.1cm　私人收藏（左頁圖）　　　　117

創作。」「藤田嗣治畫天主教畫作，誰能夠預想的到？最奇特的
是他畫像所表現出的強烈信仰感受」。這轉入基督教的創作過
程，如同之前所說，源自於時常參觀美術館的習慣，以及其中豐
富的中世紀宗教畫收藏；從文化角度來說，這同時也表現出藤田
融入法國；這個在二十世紀初天主教仍舊對人民生活有很大影響
力的國家。

　　藤田嗣治對各種形式的宗教藝術都深感興趣，尤其是十四世
紀法國與義大利的宗教繪畫。此時期諸多藝術家運用「文藝復興
前的藝術家」語彙所產生的作品也重新得到重視與迴響，例如於
1904年的展覽即使翁傑鴻‧卡爾東（Euguerrand Quarton, 約1415-
1466）的作品〈哀痛耶穌之死〉被收入羅浮宮典藏，而這場展覽
也同樣在藤田心中留下深刻的影響，他接觸並欣賞這些木板畫作
品中已連續的線條、均勻色彩所成就出的衣袍摺痕的作法。

　　安德烈‧華諾曾說藉由對線條的精要掌握和「火般的金色
背景」，他從藤田嗣治身上看到了「日本的安吉利科」的影子。

藤田嗣治　**金屬與鏤花
模板裝飾屏風**（細部）
1955　180×160cm
法國艾松省維耶勒巴克
爾工作室兼住家藏

藤田嗣治　**聖母與聖子**
1959　油畫畫布
81.5×54.2cm
蘭斯德拉培聖母院藏
（右頁圖）

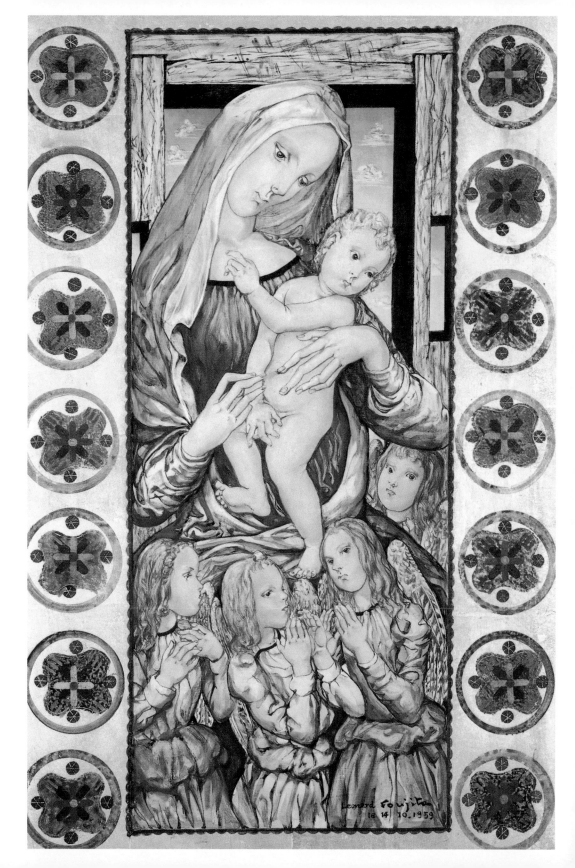

Leonard Foujita
14. 10. 1959

藤田嗣治　**母與子**　1951　金底水彩畫　29×23cm　法國私人收藏

藤田嗣治　**花的洗禮**　1959　油畫畫布　130×97.5cm　法國巴黎市立現代美術館藏（右頁圖）

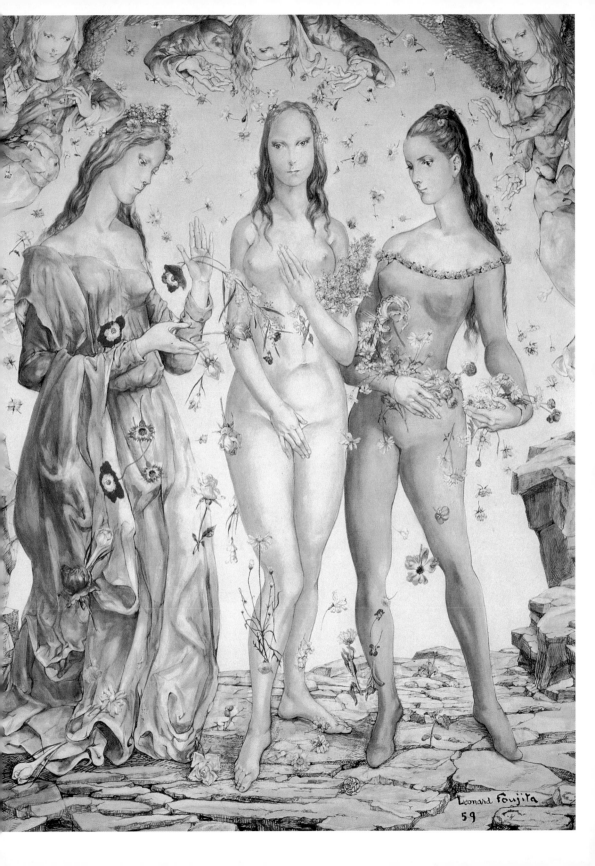

Leonard Foujita
59

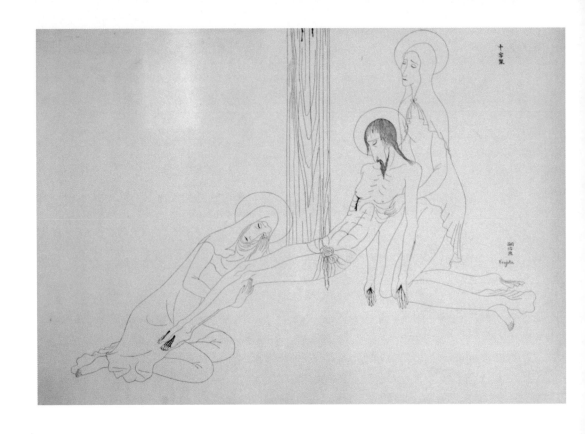

事實上，藤田嗣治也在這個歐洲藝術型態中發現了些許與日本藝術相似的痕跡：線條的簡潔精練、金底、色彩的均勻等，而這些共通點也進而成為兩方藝術的相通語彙。他因此採納了這些特色，但另外也加入現代化筆觸；藤田的線條較為有力，且對遠景的呈現極有特色，畫作背景對他而言是一個抽象的空間，旨在襯托出繪畫主題或人物。二十年代開始（創作生涯初期）極力修飾金底畫技巧，促使畫面遠景呈現出一種幾何效果。奇怪的是，這些宗教主題創作卻在1927年後消失於他的作品中；安德烈・華諾也因此在同篇文章中提到：「這全然宗教的創作時期，彷彿是藤田嗣治創作生涯的一段偶然。」之後畫家像是為了回應這段話一般，於1951年返回巴黎後又重拾起宗教藝術。既然是「重新」開始此類創作，畫作的主題也因此都非常相近，有時候甚至會選用舊作構圖，例如藏於巴黎市立現代藝術博物館的〈耶穌降架半躺圖〉（1959年），構圖卻與現藏於日本廣島美術館的1927年的同

藤田嗣治
耶穌降架半躺圖
1920　紙上墨畫
43×61cm
法國私人收藏

藤田嗣治
聖母與聖子　1959
金底水粉及水彩畫
31×23cm
法國私人收藏
（右頁圖）

Léonard Foujita

14.10.59

123

Noël 1959 Léonard Foujita

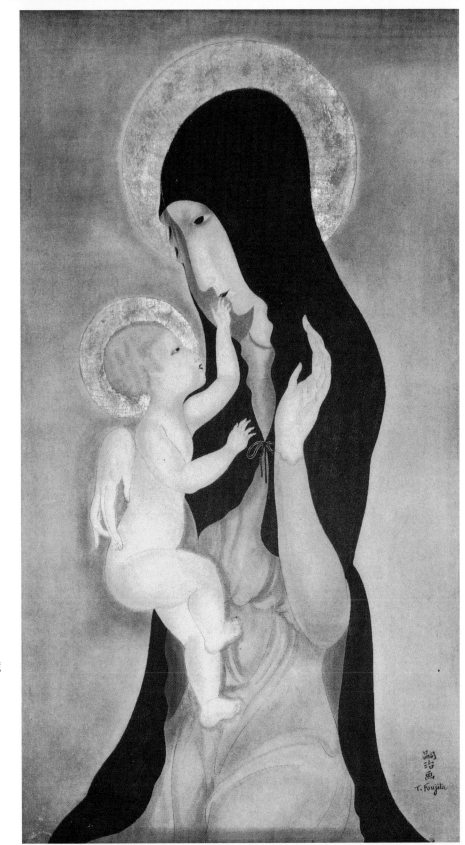

藤田嗣治
母與子
1951
金底水彩畫
29×23cm
法國私人收藏
（左頁圖）

藤田嗣治
聖母與聖子
1919-1920
紙上水彩畫
35.3×20cm
私人收藏

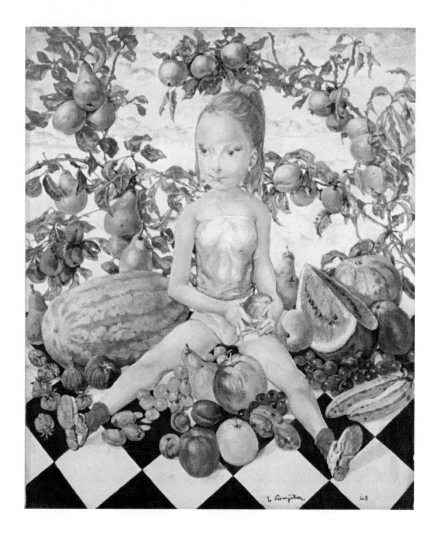

藤田嗣治　**少女與水果**
1963　油畫畫布
藤田君代藏

名畫作相同；刻意、細緻且充滿細部描繪的表現手法為畫家戰後期的特色。

　　更使人驚訝的則是於1962至1963年間繪成的〈虔敬〉（亦收藏在巴黎市立現代美術館中），該畫表現方式幾近自傳式：藤田嗣治與藤田君代兩人以捐獻者的角色出現於畫面下方兩側，他身上配戴著的是教宗若望二十三世於1960年時的一次私下召見所授予的勳章，左方遠景可以發現他在維耶勒巴克爾的房子。但畫家於這幅作品中加入肖像畫技巧，並加入各種對他有所啟發的元素，因此畫家夫婦倆人的服飾才並無法歸類於任何特定宗教形式。畫作前景的鳥，使我們想起喬托（Giotto）的〈阿西西的方

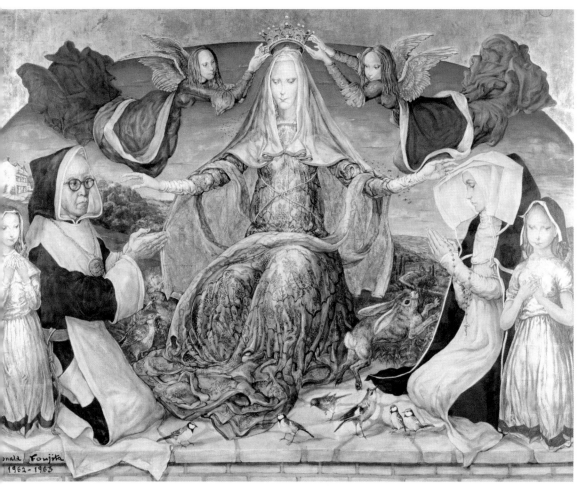

藤田嗣治　**虔敬**　1963　油畫畫布　114.8×147cm　法國巴黎市立現代美術館藏

翁傑鴻·卡爾東　**聖母給與卡達家族的仁慈**　據悉為1444-1466年　法國香堤伊市孔岱美術館藏

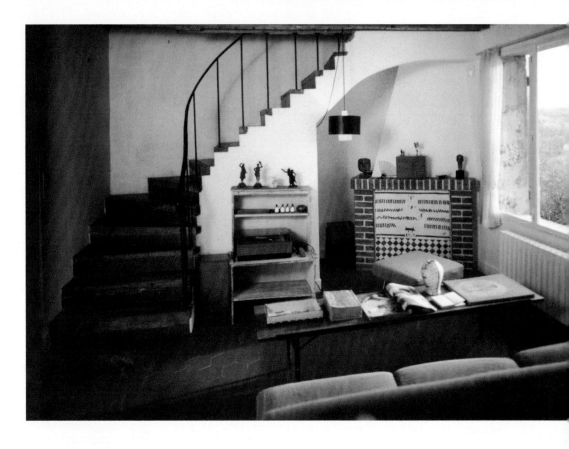

藤田嗣治晚年的居所
——謝夫赫斯谷

濟各與鳥對話〉，而跳躍的兔子則與丟勒（Dürer）的野兔和提香〈聖母與小兔〉有異曲同工之妙。這些雷同之處並不是偶然，因為藤田嗣治是位深具文化素養的畫家；非常了解基督教，以及其象徵意義，在歐洲、拉丁美洲之旅及參觀美術館的過程中多有所涉獵。在這幅看似包含諸多畫家影子的作品中，實仍潛藏著藤田本人的參考基準：遠景被清楚地與其他部分劃分開，構圖近似〈蒙娜麗莎的微笑〉，右側風景使我們聯想到畫家極其熟悉的義大利鄉村景致，而左側則是藤田嗣治晚年的居所——謝夫赫斯谷（La vallée de Chevreuse）。

對宗教的瞭解取得新的創作自由

　　如果認為他創作的無拘無束源自其日籍背景，以及對基督教象徵的蔑視，那可就大錯特錯了，因為這幅畫不僅創作於藤田嗣

藤田嗣治　**孩子房**
1964　油畫畫布
53.5×37cm
日本完美自由教團藏
（右頁圖）

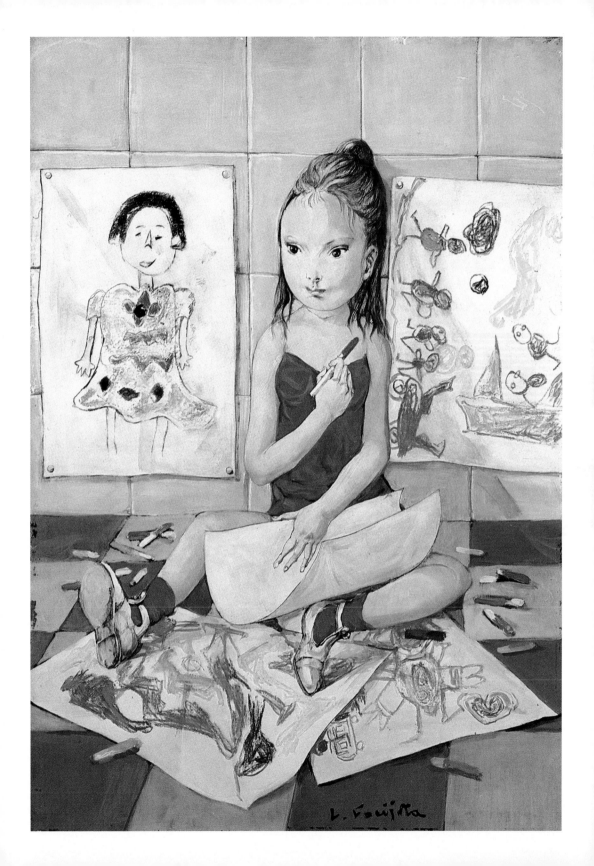

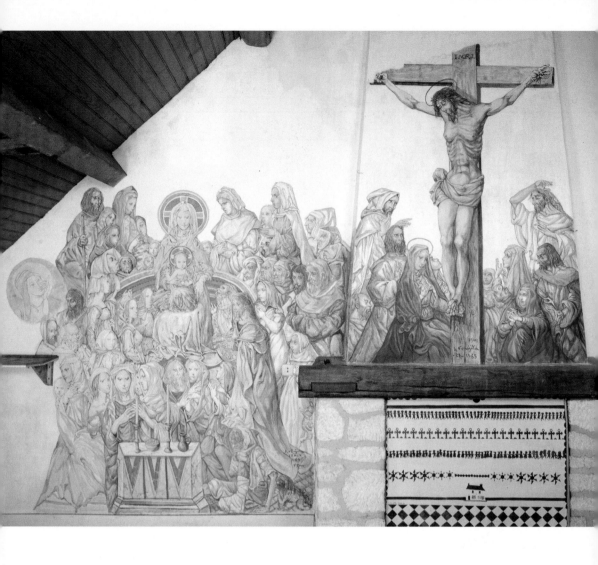

治改信天主教後，過程更是由許多重要的宗教人士陪同，例如鄧尼諾樞機主教（le cardinal Daniélou），這樣對宗教元素自由使用的特色在創作晚期更為明顯。

　　藤田嗣治，身為一位天主教畫家，似乎以自己對宗教的了解取得新的創作自由。他首先為妻子君代繪製了以聖母與聖子為題的屏風：一面以正統宗教形象呈現，另一面則繪出被惡魔化的人物；鬼魅般的聖母，頭上的光環被火焰圍繞、目光尖銳且手如鉤縛住聖子的頭。畫面兩端則以帶翅膀的心形、咖啡磨豆機、酒鬼等非宗教性的圖案圈出人物，這樣的組合雖然怪誕卻不失趣味。

藤田嗣治
聖母與子（壁畫細部）
1965-1966　法國艾松省維耶勒巴克爾工作室兼住家藏

圖見118頁

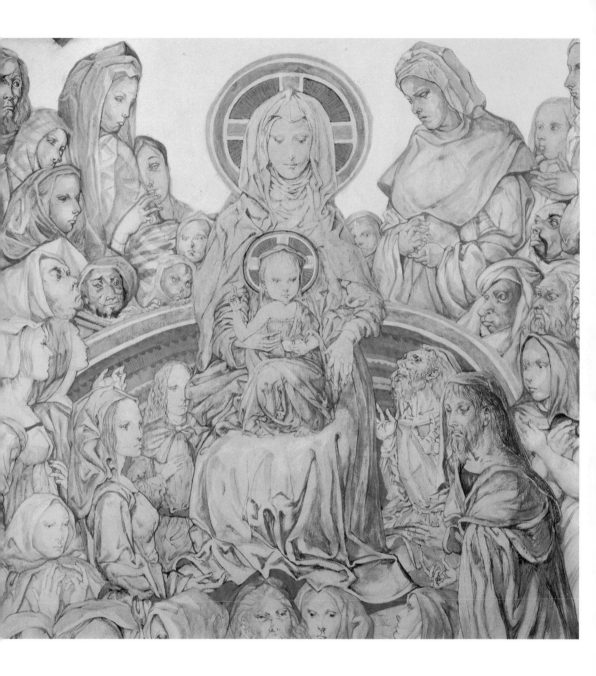

藤田嗣治
聖母與子（壁畫細部）
1965-1966　法國艾松
省維耶勒巴克爾工作室
兼住家藏

　　無拘束的創作也同樣反映在維耶勒巴克爾畫室的壁畫上，
壁畫中央為聖母與聖子，為畫家於1965年為蘭斯和平聖母禮拜堂
(la chapelle Notre-Dame-de-la-paix)創作的最初圖樣之一。聖母維
持正統形象，但卻是懷中的耶穌代替馬利亞手持書冊，在連禱文
中稱為「智慧的王座」取材自基督教傳統。雖取材於宗教，但藤

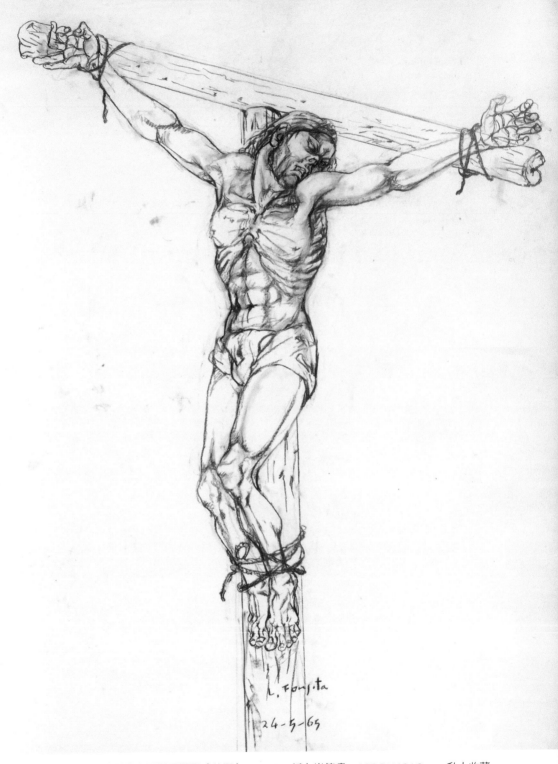

藤田嗣治　**和平聖母禮拜堂壁畫之耶穌受難像**（草圖）　1965　紙上炭筆畫　103.3×104.2cm　私人收藏

藤田嗣治　**耶穌受難像**　1960　油畫畫布　1450×1140mm　法國巴黎市立現代美術館（右頁圖）

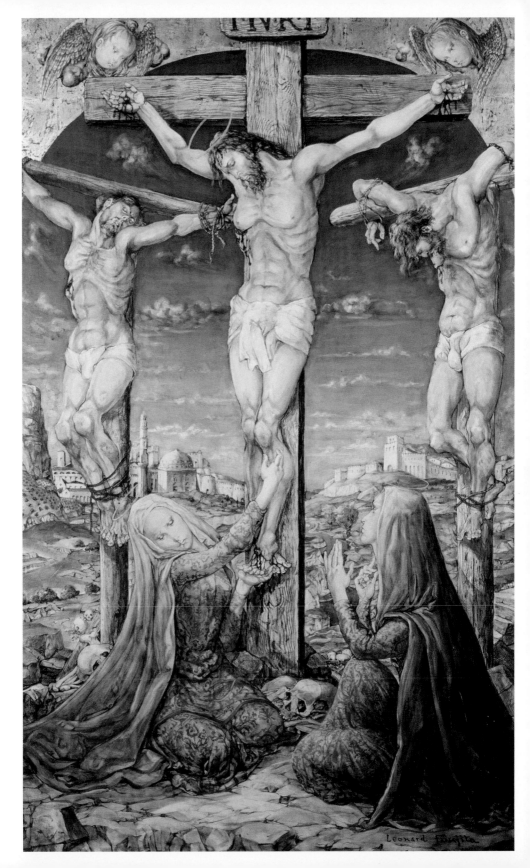

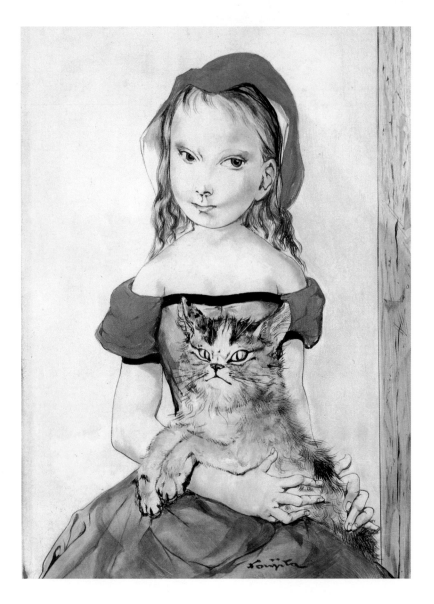

藤田嗣治　**抱貓的少女**
1950年代後半
油畫畫布

田從不會將自己侷限於框架中，仍保持一定的自由創作空間，與
傳統觀點對照使得對其作的解讀能更為細緻。如同往常，藤田嗣
治並沒有一股作氣地完成此幅壁畫，而後證明它事實上也是數月
之後蘭斯和平聖母禮拜堂壁畫的大型草圖，創作聖母院壁畫期間
亦多次回頭審視此作，並加上圖樣。最後完成之時聖母馬利亞被
七宗罪包圍，同時也可看見達文西、米開朗基羅和丟勒的畫像。
耶穌受難像部分靈感來自德國的文藝復興，耶穌犧牲自己承受所

有苦難，因背景並沒有繪以任何圖案，更彰顯少見的力道表達。唯一不同之處為壁爐台；畫家選擇以具一致性的圖樣繪於其上。1960年時，藤田嗣治其實已經創作過一幅同樣題材的畫作，目前藏於巴黎市立現代美術館。畫中呈現被釘在十字架上的耶穌和身旁的兩名盜匪，構圖方面與工作室壁畫相仿；背景則較近於〈虔敬〉，大量且繁複的細節和聖母的動作對比著帶著戲劇化但不失節制的力度，睽違六年之後藤田嗣治才將相同的構圖運用至蘭斯的和平聖母禮拜堂壁畫中。兩者人物的相似度之高，甚至必須查證藤田於畫作下方註明的日期才能得知確切年代順序。事實上在離開巴黎進行世界之旅後，他便開始在日本創作。幸得蘭斯的和平聖母禮拜堂壁畫的創作機會，以及於工作室繪製壁畫的準備工作，藤田得以將自己在1934到1936年間於日本創作壁畫的經驗與之連結。

藤田嗣治的畫作用色極為豐富，這或許能歸功於南美藝術中所經常使用的耀眼色調的影響，這樣的色調也常見於他的好友迪亞哥・里維拉（1886-1957）的作品中；迪亞哥・里維拉為一名墨西哥籍的壁畫畫家。當回到東京後，藤田嗣治完成了幾幅大型裝飾，有些是重新取用二〇年代末巴黎時期所畫的作品畫於畫布上，其中兩幅為壁畫作品。其一為東京銀座的巴西咖啡廳彩繪，另一件則是大丸百貨飲茶沙龍內的作品，他亦於此時期擔任日本壁畫畫家協會顧問，因此藤田嗣治的壁畫創作早已不是新的嘗試。

取名李奧納多，向達文西致敬

藤田嗣治1959年十月於蘭斯大教堂受洗，改信天主教。這對他來說是從旅居巴黎開始追尋的精神上，以及知識上的過程開花結果，他的生活及對繪畫的熱情重新融合。藤田遂取李奧納多為教名以表達對義大利文藝復興大師——李奧納多・達文西的敬意，因他深為該時期義大利藝術家作品的力量所著迷，無論是於羅馬接觸到的米開朗基羅，或是於米蘭欣賞到的達文西作品。

我們能將他於蘭斯的工作計畫歸類於個人創作野心，以及內在思維表達，但並不代表這個計畫即是特例，藤田並不是唯一一個醉心於宗教藝術的畫家。於三〇年代末，在高德略神父（1897-1954）的推動下，夏卡爾、皮埃爾・波納爾與費爾南・勒澤等人始參與上薩瓦省亞西高原聖母院計畫。二次世界大戰後，馬諦斯選擇為文斯的多明尼加教堂做裝飾，而柯比意（Le Corbusier）於1951到1954年接手上索恩省的朗香教堂建造計畫，尚・考克多則經手維拉佛朗西的聖皮埃爾教堂裝飾。藤田嗣治建立和平聖母禮拜堂，繪製裝飾壁畫。

藤田嗣治亦以上述藝術家自許，希望於宗教畫作之外能創作較為大規模的作品，他自此之後的夢想即是完成囊括所有傳統西方宗教表現型態的作品。該計畫贊助者為瑪姆（Mumm）香檳總

12-5-65
L. Conjita

藤田嗣治　**耶穌受難像**（壁畫細部）　1966　法國艾松省維耶勒巴克爾工作室兼住家藏

藤田嗣治　**和平聖母禮拜堂壁畫之聖賽西兒**　1965　紙上炭筆畫　91.7×44.9cm　私人收藏（左頁圖）　139

29-1-66

L. Fujita

藤田嗣治　**和平聖母禮拜堂壁畫之最後的晚餐**（草稿）
1966　紙上炭筆畫
76.4×101.6cm
私人收藏

裁——勒內‧拉魯（René Lalou）；同時也是藤田嗣治的教父，建築師則為蘭斯出身的莫里斯‧克婁西耶（Maurice Clauzier）。兩人對此計畫的共識為建造一間羅馬式的小教堂，因為對畫家來說，這是一種最簡明、最純粹的風格。此教堂完工後將以馬利亞為主保並命名為「和平聖母禮拜堂」，取自教宗約翰二十三世於冷戰時期的1963年四月十一日發布的通諭《和平於世》，為二十世紀最著名的通諭之一。這篇通諭並不僅止傳達予天主教教徒，更是一段和平訊息，因為其中進一步強調人權的重要性。這篇通諭對藤田嗣治來說更具意義、歸結出他最深的渴望，他早已在1949年決心離開祖國時，表達過對和平的希冀。

　　和平聖母禮拜堂於1966年五月竣工，藤田嗣治隨即投入艱鉅的壁畫繪製工程，又因壁畫創作手法之故，每日皆需完成該天開

藤田嗣治　**耶穌基督**　1966　油畫壁畫　27×23cm　日本熊本縣立美術館藏

藤田嗣治
**彩繪木箱蓋上之阿西
西的方濟各**（Saint
François d'Assise）**圖案**
1967　木板油彩與墨彩
繪含上釉

始的部分，因壁畫的是經不起任何修補或猶豫的。或許是效法於
六十六歲高齡以〈最後的審判〉一作完成西斯丁禮拜堂內部壁畫
的米開朗基羅吧，藤田嗣治於同年八月完成聖母院裝飾，從雕花
窗到祈禱室的門皆不假他人之手。終於在八十歲時，藤田完成了
他的抱負：於西方傳統宗教畫中創造出個人特色；成為真正的法
國人及天主教徒。

死神之舞（蘭斯和平聖
母禮拜堂內雕花玻璃
窗），為玻璃大師查
爾斯・馬克參照藤田
嗣治草圖於1966年所
作。（右頁圖）

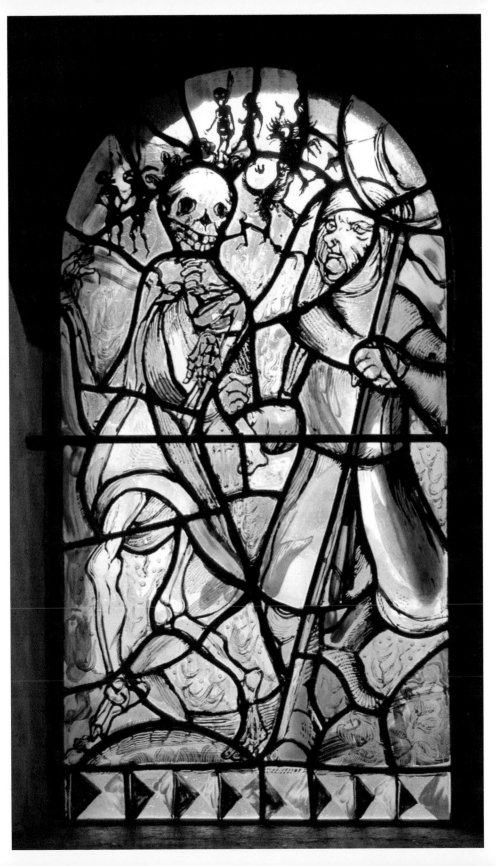

藤田嗣治與相關評論

　　今日我們對藤田嗣治的了解有多少？他無疑是一位紀念逝去時光的懷舊畫家。在法國，自從他過世後的1968年至今，並沒有太多相關著作出版，亦從來沒有舉辦過回顧展，然而所有與二〇有年代巴黎有關的引文、展覽或著作都不能不談及他的生平或展示他的畫作。藤田嗣治在二〇年代初期為家喻戶曉的人物，占據報紙各大版面。因此他於1931年離開法國的決定更被評論家米歇爾—喬治·米歇爾（Michel-Georges Michel）稱為「瘋狂的脫逃」，但即便遠離法國，藤田嗣治與他的私生活仍然備受矚目。於1945年八月長崎與廣島大轟炸後甚至傳出畫家可能死於戰火的消息，便佔據了各大報頭版，因此之後，他再度回到巴黎的新聞，亦成為社交界的大事；1959年的洗禮更是吸引了十七家國際媒體爭相前往蘭斯報導。

　　若欲了解藤田嗣治的畫作、探究其中精妙與原創性，必須回到源頭再次閱讀當代人所給予他的評價。文字面上的回溯也使我們能探尋畫家於巴黎畫派中扮演的角色、了解評論家對其東西融合的繪畫世界的觀點，以及時代精神。他的作品是產於一個特殊的時空——二〇世紀初，吹拂著起於各國籍旅外藝術家自由創作風氣的蒙帕納斯。現代藝術就發跡於丁香園咖啡館到沃吉哈街（Rue de Vaugirard）間，各種國籍、藝術派別於此相會；命運、友誼、愛情亦在這裡交織。

　　藤田嗣治在1913年跟隨許多藝術家的腳步抵達蒙帕納斯，這

藤田嗣治
彩繪木盒（細節）
1956　木質
15.3×24.5×24.6cm
維耶勒巴克爾工作室兼
住家　法國艾松省省委
會藏

些形形色色的藝術家來自歐洲、拉丁美洲或美國，但日本籍的旅外藝術家並不多；一次世界大戰之前在法國的日本人數量僅約三十多人。日本人於此時旅法人數稀少的原因實則是與歷史有關的，兩國的接觸可追溯至十六、十七世紀新教的傳播，但又由於德川幕府頒布鎖國令、驅逐西方人而止於1641年。其間接近兩世紀的時間中，只有一間設於長崎沿岸一個小島——「出島」上的荷蘭商行可見日本與歐洲間的微弱連結。1854年後日本結束鎖國並重新開放與美國及歐洲的交流，日法雙方也因由美國代表簽訂的「安政條約」開啟了和平及貿易往來之路，此時開始，日法兩國間的交流才再次得以加強。又於1867、1878、1889年巴黎舉辦三次世界博覽會，使大眾接觸到日本文化與藝術，遂自此時起大量運輸日本藝品至歐洲造成蒐集熱潮，遠東文化的強烈吸引力，亦使其於十九世紀後半葉成為藝文影響的主要來源。

　　在現實與再造之間，日本美學穿越了所有的藝術與文化潮流，法國文化巨擘們如藝評家西奧多·杜黑（Théodore Duret）、

里昂企業家愛彌爾‧吉梅（Emile Guimet），以及龔固爾兄弟（Jules et Edmond de Goncourt）等紛紛藉由收藏畫作、版畫或藝品的方式來致力於傳播「日本化風潮」；艾德蒙‧龔固爾更針對喜多川歌麿和葛飾北齋（Hokusai）撰寫專著，且如同收藏家薩穆爾‧賓（Samuel Bing, 1838-1905，德國裔藝術收藏家與商人。於1878年開始接觸日本文化，並在幾年過後於巴黎開設了一間專營日本藝品與藝術作品的藝廊。稍晚，設立「新藝術之家」推廣新藝術。）編撰的《日本美學》一樣，成為呈現日本文化的劃時代著作。薩穆爾‧賓在日本藝術品位於歐洲的發展上扮演著不可或缺的角色，他的藝廊（梵谷亦為常客）陳列的不只是版畫作品，尚有漆器、裝飾華美的刀鞘、布料印刷板，以及土魯斯‧羅特列克所收集的「根付」（為了彌補和服沒有口袋的不足，日本人從18世紀開始便有在腰帶〔obi〕上以短繩繫上所須物品的習慣。「根付」〔netsuke〕即是這些短繩的扣環，通常為經過雕刻的小巧塑像，外型的多樣性在西方造成一股收藏熱潮。）收藏。

藤田嗣治
彩繪木箱（細部）
1958
木板油彩與墨彩繪含
上釉
32×25×16cm

藤田嗣治　**小酒館**
1958　油畫畫布
97×146cm
卡納瓦雷美術館藏

　　這樣的日本風潮無疑也蔓燒至繪畫，印象派及那比派畫家受日式版畫的強烈色彩、清楚的空間劃分、缺乏景深的畫面、捨棄偏離中心的軸向透視等特點，無不使這些藝術家留下深刻的印象，帶給他們超乎想像的觀點。以均勻色彩和黑色框線圈出的人物雖然似乎給人漂浮之感，但卻又在在驗證了艾德蒙・龔固爾所提出的「不真實的真實」。最近於修復畫作時，人們也發現古斯塔夫・摩洛（Gustave Moreau）曾以墨入畫，但比起源自東方靈感的說法，或許更近於材料之單純應用。西方世界對日本藝術的了解通常是較為片面的，且集中於江戶時期的版畫與浮世繪，因此各畫派時常被混淆，特別是由佛教禪宗汲取靈感的大和繪（yamato-e）。縱使東京美術學校早已於十九世紀後半開辦西畫科，但直到1900年的世界博覽會時，主辦單位才接受收錄傳統藝術形態以外、受西方文化影響的油畫作品。

　　二十世紀初，法國對日本的觀點又多屬文學及文化面取向，因此常從小說中建構東方印象，而並非直接、真實的接觸，例

如皮埃爾・洛蒂（Pierre Loti, 1850-1923）於1887年出版的小說《菊子夫人》造成前所未有的轟動並進而影響安德烈・梅薩熱（André Messager）、賈科莫・普契尼（Giacomo Puccini）等人。「異國感」因日本移民數量稀少，且並無直接接觸機會而大為增加；語言及書寫方面的隔閡同樣地使了解的途徑更為狹隘。然而，藤田嗣治卻成功地以自身藝術家形象，於蒙帕納斯占有一席之地。但如同之前說過的，他非常不能忍受被誤認為中國勞工，因此積極強調自己出身日本高尚門第，這也就是為什麼在1917年首次個展目錄上有以下說明：「藤田嗣治，日籍畫家，皇家參謀部藤田將軍之子」；這獨特的定位使他被認為是「帶有日本人觀點的法國化畫家；帶有西方視野的純正日本人」。但相關評論仍無不談及他的不同與兩方文化間無法消弭的差距，因此藤田嗣治也一直思索如何擺脫這樣的雙重文化身份。米歇爾・弗凱爾在他的著作《藤田嗣治》中回憶到畫家定居巴黎之初的1924年：「時仍年輕的他來到了蒙帕納斯……我們可以輕易了解這名從來只接觸過傳統繪畫技巧的畫家心中的震撼，他這才明白在學校之外尚有截然不同的創作風格。在某方面感到衝擊，卻也為另一方面著迷。」，弗凱爾強調畫家的日本出身，卻選擇輕帶過藤田於東京美術學校的學習過程，試圖營造純粹遠東畫家的形象。

　　因此，藤田嗣治於初到法國時被認為對歐洲文化全然陌生，我們甚至還能看見1918年《金龜日報》（La Scarabée）指稱藤田嗣治為「令人感到困惑的畫家，非屬我類」的報導；藝評家巴斯卡・弗爾度尼（Pascal Forthuny）則說：「今天，藤田嗣治正以來自遠方的眼光觀察巴黎。」而安德烈・沙爾蒙則認為他是西方學派中的日本畫家；「藤田嗣治並沒有在美術學校裡接受僵化的課程，而是跟隨一種更為現實、現代或是復興後的西方準則；這個日本人給歐洲上了一課。」為在正式學派教育之外贏得一席之地，藤田選擇融入各西方藝術派系，但無可避免地，一個深處西方世界的日本藝術家仍是大多數評論的焦點。弗里茲・馮戴爾庇勒（Fritz Vanderpyl）如是評論：「這是一個為普桑與柯洛（Corot）的國家（法國）所吸引的人，浸潤在我們的思維、美

藤田嗣治
手腕上伸的裸婦
1926
油彩畫布

術館、民間傳統、喜好、成見中，又幸得巴黎大膽風氣配合，躋
身繪畫市場。儘管如此，藤田嗣治本質上仍是旅居塞納河邊的日
本人；就如同里維拉始終是居住於那普勒斯的西班牙人，而居住
於亞爾的梵谷永遠是荷蘭人一般。天資經由傳承而來，且生於一

特定的環境與趨勢之中。」經由這些陳述我們能夠發現藤田嗣治於二十紀世紀上半葉帶給巴黎藝術圈某種層度的異國情調；奇特的異鄉人，我們能如此概括。

所有評論家皆喜歡在他的雙重文化特色上著墨，試圖在他的作品上；特別是從女人畫像中令人印象深刻的純粹線條，以及細緻陰影中，找出分屬雙邊的特點。「藤田嗣治（的作品）本質上與安格爾的柔軟線條和那不需陰影即能表現畫面隆起的特色極為相近，這樣的相似度更甚其日本文化來源。」提耶柏·希頌（Thiébault Sisson）於《年代日報》（Le Temps）中如此寫到；愛彌爾·昂里奧（Emile Henriot）則說「看起來他好像只以懸空的筆尖優游畫布上，但所繪出的線條卻極為穩當，帶著一種如羅盤般的精確程度。」然而，使當代人最為稱奇的仍是其簡單線條與精工細節混融的作品；「藤田嗣治首要追尋的是如何以凝練的簡單線條體現外在環境；以抽象表現具象。而因在未經過事先分析的情況下無法歸納出期待的結果，他遂開始研究細節。」古斯塔夫·卡恩（Gustave Kahn）也另針對藤田作品中無法被清楚分類的特點作進一步分析：「藤田嗣治的藝術需要被另外審視，因為這些作品並不隸屬於任何現存的藝術潮流，他專注於描繪物件的密度及其與光源的關係。而為使人物與物件有所區隔，將人物放大置於畫面中，並小心翼翼地描繪出布景細部，精細程度連德羅林（Drolling, 1789-1851）也相形見絀，製造出近乎透視錯覺的立體感。」

很快地，人們開始將他的成功歸諸於富含遠東異國情調且生動的作品，而非以現代特色著眼。安德烈·德莎華（André Dezarrois）於1923年寫到：「他無疑是同代人當中較為『進步的』，使其作品呈現出融合東西方特色的奇異面，應是以結果而非質量為考量。」藤田對細節的獨到見解也不曾停止激起讚揚，「他從不放過任何一絲細節」、「一系列關於我們日常環境的圖像......他重新詮釋了我們的市郊、城市、風景、孩子、寵物、居所等。彷彿是透過一層奇異的水晶玻璃重新審視這些畫面，使視野煥然一新。強化我們的辨識能力，並揭露自成年後已

藤田嗣治 **抱貓的少女**
1950　油畫畫布
29.8×24.1cm

被忽略的生活末節。」弗里茲・馮戴爾庇勒是這麼說的。藤田嗣
治一直保留童稚的一面，且可追溯至他於日本的童年時期：「藤
田嗣治，這個獨特的日本人知道如何將東方觀點加諸於精神，
以及畫面的優美中以符合歐洲人的期待⋯⋯」藤田細緻的作品在
二〇年代末期使當代人為之風靡；阿爾賽納・亞里桑德（Arsène
Alexandre）亦高度讚揚其作品，並在《費加羅畫報》（*Le Figaro
Illustré*）1928年十一月號中發表了以下文字：「如果要我以一個詞

來形容藤田嗣治，我將會說是『仙人』。意指日本圖書中寫道的崇高魔術師；花在他們的手裡綻放、張口輕吹即可幻化出馬匹、在他們的注視下，地面便會憑空湧出泉水。」安德烈‧華諾亦於同年接續寫到：「藤田嗣治的藝術裡有魔術師般的一面，他的作品綻放如日本故事中誘惑孩童的花朵，但勾勒出外型的線條卻帶著一種奇異的敏感度與穩定性。」

　　「所有居住於此並依西方作法畫油畫的日本藝術家中，只有一位創造出真正特殊的作品，那就是藤田嗣治。」終於，藤田嗣治因了解欣賞歐洲及其文化而被接納與讚揚；同代人也因此視他為擁有歸結兩廂文化能力的第一人，保羅‧毛杭的著作《藤田嗣治》中亦肯定此說法：「這再也不是一個問題了，因為藤田嗣治使得東西方文化融揉在一起……當他向我展示一幅幅裸體畫作品時，我想到了奧爾維耶托的（Orvieto）奇尼亞羅利（Luca Signorelli）和京都學派小說中的騎士，彷彿古日本的領主重現於蒙蘇里公園（Parc Montsouris）。藤田，以內在準則恢復五十年前喜多川歌麿的印象主義。」除了讚揚他的藝術，也應深受其風采與作風蠱惑；「雙腳膠著於地，身著條紋毛衣，雙眼緊閉，畫筆架於唇上恰似一撇硬而直的鬍子，彷彿正在伺機而動的蒙蘇里（Montsouris）的王者......」大體上來說，藤田嗣治被其當代藝評家視為最有發展性的藝術家，弗里茲‧馮戴爾庇勒亦不例外地高聲讚揚：「在所有遠道而來我國學習或尋求能無所拘束地表達自我的旅人中，藤田嗣治無可否認地是其中最出人意料且最有天賦者之一；滿懷對繪畫的敏感度。而且還很年輕的他，尚沒有完全呈現出所有潛能。」截至今日我們仍能從這段論述中看出他過人的洞察力，雖然時隔數世紀，但藝術歷史學家們對藤田嗣治豐富作品的探究仍未窮盡。這名畫家刻意在眾人繪畫風格轉向抽象時，選擇創作具象畫，以東西文化間的微妙軸線為其繪畫取向，這使他的創作之路顯得更加形單影隻。在聲勢如日中天時，卻選擇晚年離開巴黎，他一生的成功與得到的激賞亦使他更為迷人、神秘。

藤田嗣治　**兩個孩子**
1958　油畫畫布
55×33cm

維耶勒巴克爾住家兼工作室

五十年代末，藤田嗣治與藝術出版社——Pierre de Tartas
合作；這間出版社曾在巴黎南方的畢耶佛（Bièvres）買下了一
座舊磨坊並改建為藝術中心。藤田嗣治時常前往該藝術中心參
觀，而在一次繞道的途中他經過了坐落於通往吉夫續爾伊凡
特（Gif-sur-Yvette）路上的謝夫赫斯谷，並在那裡發現了一棟
破舊的房屋，一見傾心。

藤田嗣治於1949和
1965年彩繪之盤子與
小酒杯(局部)，藏於維
耶勒巴克爾工作室兼住
家。

1960年十月，藤田嗣治買下了這棟位在維耶勒巴克爾的房
子，縱使他之前曾住在巴黎或其他地方的工作坊與居所中，但這
棟房子成為了他最後得定居之地；未經變動，仍舊為一方充滿感
情的天地。

他為求寧靜而選擇的謝夫赫斯谷，長期已吸引許多藝術家駐
足，例如曾來此地作畫的印象派畫家阿爾芒德‧基約曼（Armand
Guillaumin）、1952年始居住於吉夫續爾伊凡特的費爾南‧勒澤
等。藤田嗣治雖於維耶勒巴克爾度過了人生最後的八年時光，但
同時仍保留了巴黎康帕尼‧普雷米爾街的工作室。在此補充一椿
軼事；即藤田嗣治每每回到巴黎都會搭乘賈耶先生所駕駛的計程
車，而這名計程車司機亦正好是費爾南‧勒澤的司機。

1961年十一月二十四日，藤田嗣治接收了新的畫室並開使大
肆修繕這棟建造於十八世紀、年久失修的小房子；工程前後持續
了一年，所有的細節皆出自畫家的縝密構思。這棟房子因此反映
了藤田嗣治的性格，並見證了他的創作歷程、激情與人生閱歷。
一直以來風度翩翩且周遊於名人聚會之中的藤田嗣治，卻於退休
後以如此一幢簡樸的矮房為居所，訪客無不震驚。該棟房屋建於
山側，花園的整頓極費功夫，藤田嗣治順應地勢，轉面向南方加

上大扇現代化玻璃窗以觀賞自然景致。鄉村的寧靜激發了他的靈感；樹木、房屋、鄉間小路也被他收入畫作之中。

　　房屋北面則維持面向道路，藤田嗣治有時亦會交換入口方向。有的窗改建為門，並選其中一扇作為主要入口，後裝上一片從西班牙帶回的雕花門板；門楣上裝飾有一線條簡明的騎兵石膏像。除了上述富原創性的裝飾元素外，其餘皆取材自現有材料。藤田嗣治終於將這幢「遺世獨立」的房屋改建成屬於自己的住所。

　　記者克勞德‧薩爾維（Claude-Salvy）曾說這是一間擁有「不同面向」的屋子，北面看去為尋常法式鄉間平房，「毫無特色，如同大衣鈕扣全緊緊扣上的拘謹路人」；然而房子的另一面卻讓人聯想起藤田嗣治三〇年代於東京的庭園。同樣的二分法亦可被用於此現代與傳統並存的房屋內部，至今我們仍能在其中看見如同他的畫作般的東西方拉鋸的痕跡。而順著房間走，每一件擺設皆以一種迷人的方式架構出兩個文化的結合，就彷彿畫家正向參觀者介紹屋內陳設。1991年藤田君代完成丈夫的遺願，將此處捐贈予艾松省省委會，使後人得以一窺他的內心世界。因此，在某方面來說，也確實是畫家本人帶領我們參觀他平靜的避風港。

　　藤田嗣治針對住家所耗費的心力是於畫家中極為罕見的，這往往是建築師或是設計師才會做的事。然而在維耶勒巴克爾的一切皆出自藤田嗣治的想像；每一間房間皆留有他獨特的印記。他將底層倉庫闢為餐廳和廚房，並大幅延伸、開展至露天陽台，使空間能被陽光籠罩；而廚房他則偏好較具現代感的設計，其內家具多有稜角且為不鏽鋼或美耐皿材質，攪拌器、鍋碗瓢盆等無數的細節使參觀者浸淫於六〇年代初的氛圍之中。而一旁的小雜貨、架上的小陶罐、牆上掛著的西班牙式鐵鑄器皿等則用以中和氣氛。紅色地磚與同色系橫樑搭配木製大門，牆上、桌上與椅子則另外綴以些許藍色映襯，藤田嗣治亦試圖以此創造出溫馨的色調；同樣地氛圍也由飯廳中巨大的原木餐桌，以及古舊的櫥櫃呈現出來。遠離城市的喧鬧，生活的藝術躍然眼前。

　　延著房子面路一方拾級而上，即會看見主臥室與客廳，奇特

的是這兩個空間並無牆相隔，只採用簾子與屏風置於其間；這樣的設計適切地消弭了整體空間的狹隘感（房子內部面積約只有60平方公尺）。我們在這兩個空間亦能察覺與其他地方相同的怪誕感：義大利設計師馬可‧札努索（Marco Zanuso）五〇年代的代表沙發相對著印有富童趣圖案的壁爐台，入口處放置著一尊中世紀聖芭貝（sainte Barbe）雕像與跳蚤市場收購來的玩具推車，每件物品似乎都參照著一幅怪異的草圖擺放且各自呼應，呈現出奇異的感覺。除此之外，藤田嗣治也喜歡自行製作窗簾、餐盤、鏡子、屏風等物件，這些自製的裝飾品又與現有的收藏隨時間漸漸融合成一個囊括日本、拉丁美洲、歐洲的整體；即使在生活中最尋常之處，他仍能將各種文化結合在一起。環顧四周我們即能發現他於藝術中兼容並蓄的獨特眼光、對手工藝的熱忱以及對設計和現代化的喜愛，屋內同時亦透出藤田貫徹始終地對線條與細節的堅持。

我們也能在屋內作品中發現藤田嗣治的不同面向，除了日本文化對陶瓷的尊崇之外，亦因同時期藝術家也多深受陶藝吸引所致，他也是一位陶藝家。部分作品採用傳統工法，於1947年製作於日本，一部份則於五〇年代末期燒製於瓦洛希（Vallauris）的馬都拉工作室（l'atelier Madoura）；此工作室主人為蘇珊與喬治‧哈米葉（Ramié）夫婦，畢卡索亦於1947年起即與此進行陶藝創作；藤田嗣治另一部份六〇年代的陶藝作品則完成於沃布瓦揚（Vauboyen）。這項技藝隨著時間證明對藤田嗣治極為重要，他也透過此項工藝學習新的技巧。較值得注意的是製於瓦洛希的傑出作品，藤田嗣治選擇以黃色釉彩製作盤身，後刻除上方圖案。奇特的是，這些作品居然以擬人化的動物來呈現宗教場景，但也因此產生一種詼諧以及柔和之感。在他的作品中有純真一面，混合著諷刺以及夢幻，這樣潛藏的童摯和美好於「貓」系列作品中表露無疑，亦再次另人遙見路易斯‧卡羅的神秘世界。

那麼對於功用從眼鏡盒到節日時送給妻子的禮物盒的各種彩繪木盒，我們又該如何歸類呢？他以自身繪畫才能為生命中不同環節作印證，對保有童趣的繪畫的喜愛也早已從旅居巴黎開始成

藤田嗣治　**阿爾松法街**
1955　油畫畫布
40×31.5cm
日本駐法大使館藏

形，因為他於此時認識到了亨利・盧梭的作品。上述這些小木盒
則提供了他揮灑創意與繪畫技巧的另一個空間，讓我們花點時間
仔細審視這些盒子，其中一個上層繪有亞當與夏娃的木盒，其用
色與用墨使人想起古斯塔夫・莫羅的畫作；另一個則有明顯的中
世紀遺韻；第三個木盒上可看到圓潤的孩童圖樣，第四個則取材
自喬托的壁畫。藤田嗣治不僅是保有赤子之心的畫家，同時亦是
靈感充沛的巧匠；他曾將置物罐改為灑水壺、屏風裝飾或沒有特
殊用途的墜飾，亦曾耗費很多時間組合以羅馬式教堂為範本的鳥
籠，所有的作品皆是為創作而創作，並無其他索求，開創了一饒

富趣味的天地。

藤田嗣治令人驚奇地也懂針黹；他於巴黎時期與川島理一郎一起於鄧肯學院學會了縫紉，這是學習「古希臘式生活」的第一步，同時也幫助藤田於一次世界大戰期間得以進入賽爾斐吉（Gordon Selfridge）裁縫工作室工作，於倫敦謀生。爾後，也因得力於這項技能於蒙帕納斯諸多晚會中傲視群倫。他很喜歡替友人治裝，甚至曾因與小雪和羅伯特・德斯諾約好去勃根地（Bourgogne）旅行而替兩人縫製了一整套行頭。縫紉之於藤田嗣治並不止是一項技能，亦是終其一生的創作才能。他對色彩以及不同材質的驚人運用技巧不止體現於穿衣風格上，亦可於家中擺飾可見一斑；窗簾、抱枕甚至床頭檔板的框架等皆為藤田的作品。我們也能從隨處可見的零碎布料窺知他對手工針黹的熱情，且思維與品味的不受限更讓他早在畢卡索和多數二〇世紀前半葉的時尚設計師之前開始混用各種式樣；交織出自己的傳奇故事。對布料、織品的熱情也進而被表現於繪畫之中，目前收藏於日本國立東京現代美術館中的〈五裸女〉更一度曾是里昂某一紡織企業的收藏品。

一走進維耶勒巴克爾的工作室就如同進入藤田嗣治深層內心的多重面向，不論是作品或生活皆似各種文化的匯流處，這間工作室無疑是畫家留下最珍貴的寶藏。工作室對藤田嗣治本人來說，一直是私人空間，朋友或女伴們若沒有他的邀請是不得隨意進入的，但有幸得以一窺究竟的人無不一致認為該工作室因多元融合的布置散發出一種奇異的美。特殊的擺設方式可以從巴黎康帕尼・普雷米爾街工作室一見端倪，藤田在此展示了一套固定於木板上的帽子收藏；另一邊則是女人頭像模型、中世紀彩繪花窗碎片與熨斗收藏的奇特對話，無所不在的溫暖木頭原色烘托出這的地方的寧靜。藤田嗣治孜孜不倦的創作、發想；每日有十至十二小時的時間都待在工作室裡，甚至到了晚年他更大幅刪減休息與閒暇的時間；所有的精力皆貢獻於藝術。二〇年代的報導與文字紀錄亦曾為兩間謎樣的工作室留下紀錄，工作室的一頭皆放置有裝滿動物膠或顏料的容器，洗手槽則堆放著同樣的器皿與一

藤田嗣治　**金屬吊飾**
1966　各為5.2cm、
6cm和4.9cm

些杵和碗。另外還交錯擺放著西式筆刷與日式毛筆，顏料間亦可見墨條穿插其中，一切都沒有絲毫改變，彷彿時間在畫家離世後就停止了推移。滑石粉的發現也間接地印證了由科學分析而得知的白色基底畫的創作技巧，工作室內的遺物提供了了解其畫以及技巧的匙鑰。

　　一間留有如此多藝術家駐足痕跡的工作室是極為罕見的，他的工作室充滿著人生標記：背面紀錄1949年初造訪紐約的調色盤、藤田夫婦入籍法國（1955年2月18日）與買下房子的日期的鏤空刷字板，還有一頂歌舞伎假髮與一捲錄下藤田嗣治朗讀日本詩的磁帶表現對故土文化的熱愛。每一件家具或擺飾亦都清楚記錄下製成或購入的日期，調色盤、顏料、鮮豔的粉彩筆、一些小雜物以及不知名功用的小石頭放在一起有一點賈克‧普維（Jacques Prévert）的味道。一旁的長桌上則擺放了一些他喜歡的景點的小模型，巴黎的工作室也有相同的陳列；再次顯示創作空間對他的重要性。其中名為〈家中室內〉（Mon intérieur）的模型做於1948年，此時他正於東京等待赴美的文件，此模型的精細程度亦呈現出對法國強烈的鄉愁以及生活模式。再將眼光轉往工作桌，其上的堆疊的抹布與畫筆彷彿仍在等著藤田嗣治回來；所有細節皆能喚起畫室過往主人的記憶。

藤田嗣治的家

觀察與實踐是有差距的——巴布羅・畢卡索

　　藤田嗣治的珍貴遺產——維耶勒巴克爾的工作室中的豐富收藏帶來令人驚奇的觀點，也象徵著畫家與物品共存的和諧，無處不是故事。一些是出自他之手，一些則為購得，至今還存有一張他逛舊貨市集時的照片；有一些擺飾則陪伴了他非常久，常在他1926年的自畫像中看見的硯台即為一例，另外一些則為較近期的收藏，如前面提過的西班牙帶回的大門。但最令人感動的還是看見那些曾被畫家用作創作靈感來源的物件，例如〈戴頭巾的年輕女子〉（1952年）中所畫的花瓶和背景的鑄鐵裝飾、或是似曾相識的黃銅耶穌十字像、縫紉吸鐵和日本娃娃。這些物品對藤田嗣治來說並不是老年時的興趣、思鄉情節亦或收藏慾作祟，而是真實地融入他的創作過程，因此在作品與從跳蚤市場收購回來的飾品抑或旅遊途中各地撿回的小石子之間並不存在階級關係。藤田嗣治並不是唯一會在旅途中收集石頭的藝術家，連超現實主義大師安德烈・布魯東（André Breton）也曾撿過一顆可看見「天堂」字樣的小石頭。因為經過他們的潤飾，這些物品展現出的便是藝術家的熱情。

　　從巴黎時期開始藤田嗣治就開始以〈家中室內〉或〈我的工作室〉為題繪製呈現周遭環境的靜物畫，暗示環境對他的私人生活以及創作的影響。這些畫作中充斥著細節；剪刀、紙、畫筆、布料等均一一呈現於畫布上。目前收藏於法國巴黎現代美術館的

藤田嗣治　**彩繪木箱與
細節圖案**　1961
木板油彩與墨彩繪含上
釉　29.5×20×4.4cm

藤田嗣治　**保鮮罐改製
成的澆花器**　1962
金屬彩繪並上漆
11×19×9cm
法國艾松省維耶勒巴克
爾工作室兼住家藏

靜物畫為〈室內靜物畫─手風琴〉和〈室內靜物畫─鬧鐘〉，
1921年與1922年又分別以同樣題目畫了兩幅構圖亦大致相仿的靜
物作品。〈室內靜物畫─鬧鐘〉（1921年）一作中可看見當時法
國住家中常見的擺飾，如油燈、古式鬧鐘、紅白格子布與牆上吊
掛著的三個彩繪瓷盤，或是美術館中常見的靜物題材如洋娃娃、
水果籃或紅酒杯，另外亦有較帶個人特色的眼鏡與傘，最後則是
前景的木鞋；與鬧鐘有相同的份量感。以城市人自居的藤田嗣治
不曾穿過這樣的鞋子，但它出現在圖中的意義是為了顯示畫家也

藤田嗣治　**彩繪木盒**
1956　木質
15.3×24.5×24.6cm
維耶勒巴克爾工作室兼
住家　法國艾松省省委
會藏

對法式民俗文化有所了解。

　　〈室內靜物畫—手風琴〉（1922年）一作物品較為集中，與前述靜物作品不同的是此幅並未有帶個人象徵意義的物品，背景牆上懸掛一幅畫有人生各階段的畫作，以及一張標靶紙，桌上擺有兩隻瓷狗；這兩個擺飾亦出現於一張攝於1966年的維耶勒巴克爾的照片之中，畫面正中央擺有一臺手風琴以及兩尊日式小人偶，桌面右下角則是畫了一本拉封丹（La Fontaine）的寓言集（藤田亦繪製了數幅〈向拉封丹致敬〉）；桌子的左右兩側各有一瓶酒與一盞油燈，目前這兩樣東西仍保存於維耶勒巴克爾。藤田嗣治消弭了藝術品與日常用品間的距離，使其呈藝術品與工藝品的關係，同時標記了他的「現代性」與「古典性」。「現代性」起於學習塞尚，將通俗與相對觀點帶入畫作之中，同時也是對畢卡索與喬治・勃拉克（Georges Braque）的拼貼作品的認識，構圖方面較屬於承襲盧梭與康丁斯基（Kandinsky）所謂的「真實」。「古典性」部分則於東西方文化中尋找靈感，使用十七世紀荷蘭以及佛拉芒地區畫家慣用樣式，融合成不庸俗的作品。日本鎖國時期事實上只與荷蘭人有所接觸，因此日本對荷蘭的靜物作品並不陌生。

藤田嗣治
室內靜物畫──手風琴
1922　油畫畫布
130×97cm
法國國立龐畢度現代美
術館藏（右頁圖）

162

手工藝對於日本社會來說同等重要，因此藤田嗣治也採用
這種稱為「摺物」（為「印刷品」之意，特指以木版印刷而成的
作品。在江戶時代更有一種把狂歌或是俳句加上圖片並印在一張
紙上的「折物繪」，略稱為刷物。）的傳統技法，這些摺物作品
通常是為了新年或特殊節日所做，將書法與日常生活景物融合在
一起，旨在頌揚詩詞之美。藤田嗣治以精細的風格述說發覺全新
生活模式的過程以及對西方傳統工藝品的熱情，藝評家們一致認
為他所帶來的是新的觀點、驚喜以及清新的微風。米歇爾‧弗凱
爾和安德烈‧沙爾蒙更加為這些生活中易被遺忘的事物大表讚
嘆；「藤田嗣治喜歡那些年代久遠或裝飾繁雜的物品、白色黏土
製成的煙斗甚至邊框稍微褪色的彩色石印畫片。」弗凱爾於1921
年如是寫到；沙爾蒙則說：「他能夠將俯拾即是的尋常物件，神
奇地轉換成有價值的作品。」透過他的作品，藤田嗣治描繪出自
己與歐洲世界的全新關係，以及融入法國生活的過程。

藤田嗣治　**夢一刻**
1956　油畫畫布
38×56cm　私人收藏

藤田嗣治藝術生涯四個時期

一、蒙帕納斯的藤田嗣治──線條時代

　　藤田嗣治藝術生涯作品，大致可分為四個時期：第一時期為藤田嗣治從東京美術學校畢業以後，到巴黎成為巴黎畫派的一員而成名的1920年代末葉，是他作品的線條時代。

　　1913年，到達巴黎的藤田嗣治開始學習尋求新繪畫探索之旅。當時的巴黎就像吹著新氣息的展覽場，野獸派和表現主義形成新趨勢，立體派繪畫正在進行實驗創作，未來派讚美近代工業之美，另一方面，樸素派卻將視線投向都市文明以外的自然景象。藤田嗣治首次目睹巴黎的繪畫多彩面向，使他感受到可以很自由的去從事繪畫創作。

　　他於1913年六月十八日搭「三島丸」輪船出發，八月到達巴黎，居住在蒙怕納斯的奧德薩旅館，最初到羅浮宮美術館臨摹名畫，年底到倫敦旅行。1914年，藤田嗣治移居法居耶市，設立繪畫工作室，模索立體派繪畫創作。九月，第一次世界大戰爆發。1916年他離開戰爭籠罩下的巴黎，赴倫敦為生計而工作，從事東方骨董畫作修繕以及裁縫打樣。1917年才返回巴黎，與畫商紀庸簽約，以水彩畫換取固定收入，六月在紀庸的畫廊舉行首次個展。

　　這個時代的藤田嗣治繪畫，造型強調輪廓線，帶有幻想的抒情氣氛。〈白鴿之夢〉、〈戀人與白鴿〉兩幅水彩畫就是他此時

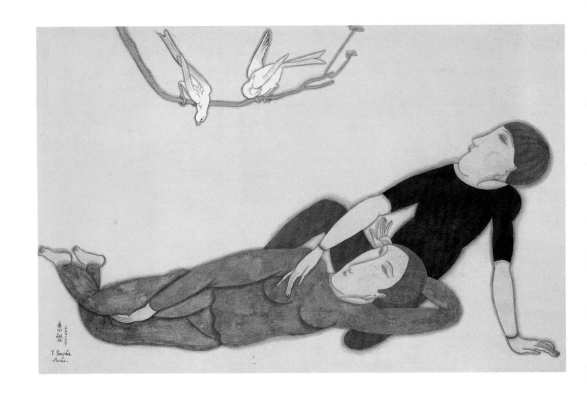

藤田嗣治 **戀人與白鴿**
1917 紙上水彩畫
35.5×48cm 私人收藏

代表作，富有浪漫的想像與他獨特纖細線條描繪的特質。此時期他的油畫也出現黑色輪廓線。數年後這種線條的表現很成功的轉位到他的油畫布上，形成藤田嗣治獨特個性的繪畫世界。

　　藤田嗣治的水彩畫在此時很受好評，1917年秋天再度舉行個展，紀庸則繼續收購他的作品。但是他將繼續往水彩畫發展，或以油彩畫創作的分界尚未出現。藤田嗣治有意探求油彩畫的嘗試，可從他在1918年到法國南部城拜訪雷諾瓦後，在亞維儂作畫完成的〈持花少女〉一作看出，這幅油彩畫描繪出水彩畫的透明感，也可以窺見他的柔和風格。而最可以展現他的作品帶有水彩的特徵並被認為是他嘗試油彩畫最初的成功之作有三幅：1921年參展巴黎獨立沙龍的三幅油畫〈自畫像〉、〈我的房間〉和〈裸婦〉。在鑽研了油畫技巧之後，藤田嗣治研究出讓表面平滑的運筆方法，讓紙張和畫面融合，使原本是水彩畫的線條美，展現在油彩畫上。根據藤田嗣治自己的說法，這讓他在繪畫表現上有飛躍似的大突破。若要說他的特徵，就是在素描輪廓線上充滿張

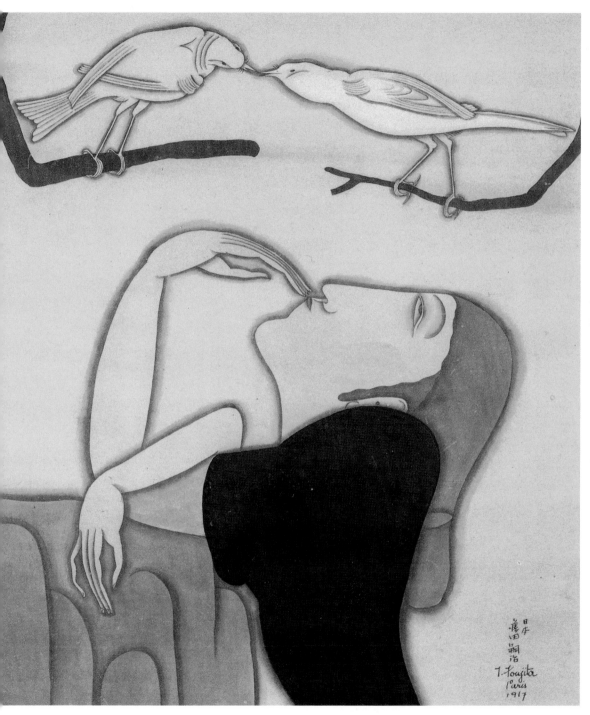

藤田嗣治　**白鴿之夢**　1917　紙上水彩畫　30.5×27.5cm　私人收藏

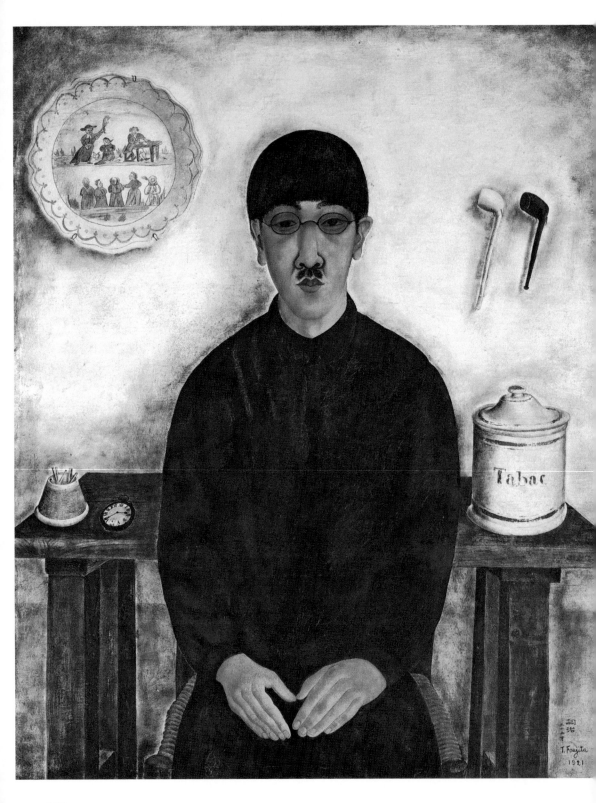

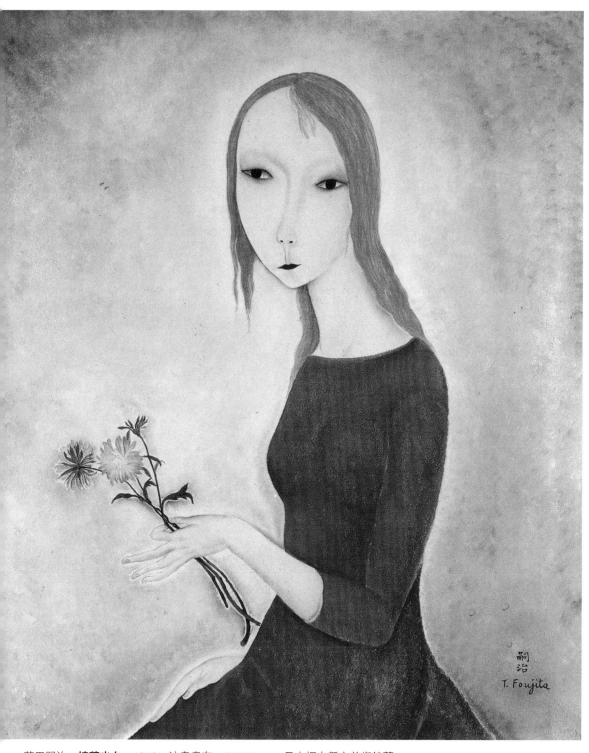

藤田嗣治　**持花少女**　1918　油畫畫布　65×54cm　日本栃木縣立美術館藏

藤田嗣治　**自畫像**　1921　油畫畫布　99×80cm　比利時皇家美術館藏（左頁圖）

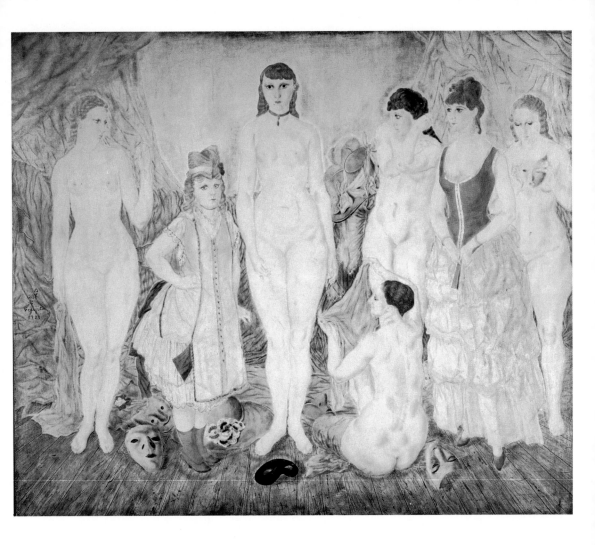

力。這也就是他1920年代表現出來的線條時代的特徵。這個年代
他每年都有以此技法繪畫的肖像畫、郡像和西歐傳統題材的裸婦
公開發表，成為巴黎畫派的一員而為世界所熟知。

　　但是這種技法也有侷限，因為平面性很強而無法表現遠
近，所以有不易繪製大畫面或群像的缺點。藤田嗣治嘗試了群像
畫〈五裸女〉、〈舞會前〉和巴黎大學都市日本館的壁畫〈歐人
來日圖〉和聯合國聯合俱樂部的裝飾壁畫等，但在有機的構成
性、人物間心理的連結性都顯露出稀薄的問題。尤其是和在嘗試
壁畫同時期所作的大作〈巨型構圖〉，被看出藤田嗣治世界的界
限。1921年藤田嗣治旅行義大利時，看到梵諦岡西斯丁禮拜堂的

藤田嗣治　**舞會前**
1925　油畫畫布
168.5×199.5cm
日本大原美術館藏

藤田嗣治
戰勝死亡的生命
1930　油畫畫布
161×183.5cm
日本完美自由教團藏

米開朗基羅壁畫時，讓他從根本上思考米開朗基羅如何能捕捉動態人物群像的表現，以他所採取的線條為主和減少使用陰影效果的技法確是難以表現出來的。因此，藤田嗣治開始探索以色彩來表現的新的可能性。

二、旅行與壁畫的時代——色彩的時代

　　1929年，藤田嗣治在離開日本十七年之後舉行凱旋歸國展覽會。但是他並沒有在日本進行正式的創作，隔年旋即返回巴黎。

回到巴黎的藤田嗣治，留下了幾幅饒富意義的作品。包括：〈戰勝死亡的生命〉、〈女馴獸師與獅子〉和描繪賣春旅館的作品等。這批作品沒有輪廓線，洋溢豐富色彩。以這種技法所畫的作品並不多。應該是因為藤田嗣治在1931年開始有數次赴中南美旅行。在這裡所見到的色彩，可以宣告是1930年代的藤田嗣治繪畫風格。如果說1920年代的藤田嗣治喜好發現近代文明中心的巴黎，以纖細的線條來描繪巴黎和近代都市裡的人們的話，1930年代則是他以色彩表現，追求歐洲以外文化活力的時期。

　　1930年代藤田嗣治旅行了巴西、阿根廷、波利維亞、秘魯、墨西哥、美國西部，和對在在巴黎住了將近二十年的藤田嗣治而言，如同外國的日本，尤其是日本東北地區、日本海沿岸、沖繩及中國、東南亞。藤田嗣治自己雖然說了，是想畫太平洋岸地區的人民在巴黎發表（1935年1月26日朝日新聞），但是他想描繪的對象，其實就是遠離歐洲的活力，異於1920年代的都會題材。他將這些題材以不依賴輪廓線而以色彩表現的方式描繪出來。例如〈在墨西哥的瑪德蓮〉油彩畫，在其中可以看到未曾見於過去作品的色彩和光線。藤田嗣治以這樣的風格同時畫了日本的風景、北京的人像、沖繩的生活，而達到頂端的作品則是在日本秋田平野宅邸所畫的〈秋田家在太平山三吉神社祭禮圖〉。在此時期，藤田嗣治在東京、大阪、京都等地都留下了壁畫，但是無論是內容或規模，都無法與在秋田的這幅壁畫匹敵。在這幅壁畫中，他以強烈的色彩表現，畫出了日本東北人民的力量，正合乎他在這個時期所追求想描繪不同於歐洲的人群的意圖。人物群像的有機結合，在1920年代以追求線條表現時期未能展現出來，但在這個時期成功了。

　　完成了這樣的工作之後，藤田嗣治於1939年再度回到法國。

三、戰爭的時代——線條的回歸

　　1939年四月，藤田嗣治與妻子一同經由美國到法國。在此前一年他受日本海軍本部委託，繪製戰爭圖〈南昌機場火攻圖〉，

藤田嗣治
在墨西哥的瑪德蓮
1934　油畫畫布
91×72.5cm
日本京都國立近代美術館藏（右頁圖）

一反色彩奔放的表現，轉向較為理性的構成描繪。

　　藤田嗣治旅居巴黎的作品大部分為油畫，題材以風景、靜物、室內景物為主。在風格上又回歸到線條的表現。例如〈有貓的靜物〉，畫中的靜物都用線條鈎勒出輪廓線形態。此一時期的作品進入成熟期，在豐富色彩描繪中畫出較為理性的輪廓線，保持適度的調和感。

　　1940年，戰爭迫使藤田嗣治離開巴黎，返回日本。此時，他為日本陸軍、海軍製作戰爭畫，每年參加許多團體展覽會。他所作的大場面戰爭畫，描繪殺戮場景的生死戰鬥之人類群像為主題，被評為刻畫現實的新紀錄畫。

藤田嗣治　**貓與靜物**
1939-1940　油畫畫布
82×101cm
日本石橋美術館藏

藤田嗣治 **貓**（鬥）
1940 油畫畫布
78.7×98.5cm
日本東京國立近代美術
館藏

四、從戰爭結束到晚年——線條與色彩的綜合

　　戰爭結束後，藤田嗣治的作品，受到注目的是洋溢色彩
的〈三美神〉（秋田，平野美術館藏）。這個時期他畫了一幅趣
味濃厚的油畫〈我的夢〉。這幅畫是藤田嗣治在戰後展覽會首次
發表的大作。畫面中裸婦橫躺在中央，四周圍繞著野獸，如此組
合的意義是什麼？藤田嗣治並未作任何解釋。他作此畫據說是在
戰爭中，他作戰爭畫，率先提出戰爭責任，以裸婦與野獸的組合
反映自己置身的狀況。

　　1949年，遠赴紐約的藤田嗣治，過了一年就移居巴黎。停留

藤田嗣治　**我的夢**
1947　油畫畫布
64.3×99cm
日本新瀉縣美術博物
館藏

紐約時期，他畫出不少優秀作品，〈咖啡館〉就是其中一幅，在東京與巴黎的中間之地紐約，藤田嗣治捕捉住他內心的望鄉心情，他畫出咖啡店中的年輕女子若有所思的主題，是他回憶蒙帕納斯的舊日情懷，色彩與線條穩健調和，技法純熟。

〈貓的教室〉也是他此時期代表作，描繪擬人化的動物，意在批判戰後的人間社會。

1950年移居巴黎的藤田嗣治，將1920年代的素描與1930年代的色彩、1940年代的動態構成畫面，在自己手中形成一種綜合的技法。他喜愛描繪的對象包括：少女像、肖像、風景、自畫像及基督教主題。例如〈兒童房間〉即顯示他是優異的色彩畫家。〈尚‧羅斯坦像〉是他的名人肖像畫代表作，素描功力深厚。〈阿西西〉是他所畫的系列風景畫之一，教堂建築屋頂呈現由左上方照射過來的光線，表現出宗教的氛圍。

圖見181頁

圖見180頁

這個時期的藤田嗣治對宗教繪畫達到高度虔誠創作之心。

藤田嗣治　**貓的教室**
1949　油畫畫布
102×77cm
私人收藏

藤田嗣治
維耶勒巴克爾，住家
1960年11月27日
油畫畫布　18×12cm
私人收藏

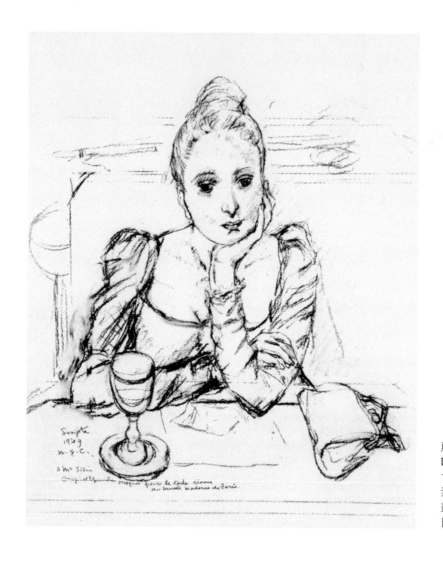

藤田嗣治
咖啡館
1949
素描畫稿
畫於紐約
日本熊本縣立美術館藏

1959年他改信基督教，留下許多素描與色彩調和而又達到莊嚴宗教領域的傑作，例如〈聖母與聖子〉。

　　總括藤田嗣治一生的宗教畫代表作，是他在1966年於法國東北部香檳阿町的蘭斯（Reims）建立的和平聖母禮拜堂（通稱〈藤田小教堂〉）。藤田嗣治採用溼壁畫畫法直接於牆面上作畫，這要有卓越素描力與色彩感覺才能完成，他成功地實現了這項他的畫家生涯中集大成的傑作。

　　藤田嗣治完成這座禮拜堂壁畫之後，即臥病在床，至1968年一月二十九日，結束了充滿波浪起伏的藝術生涯。

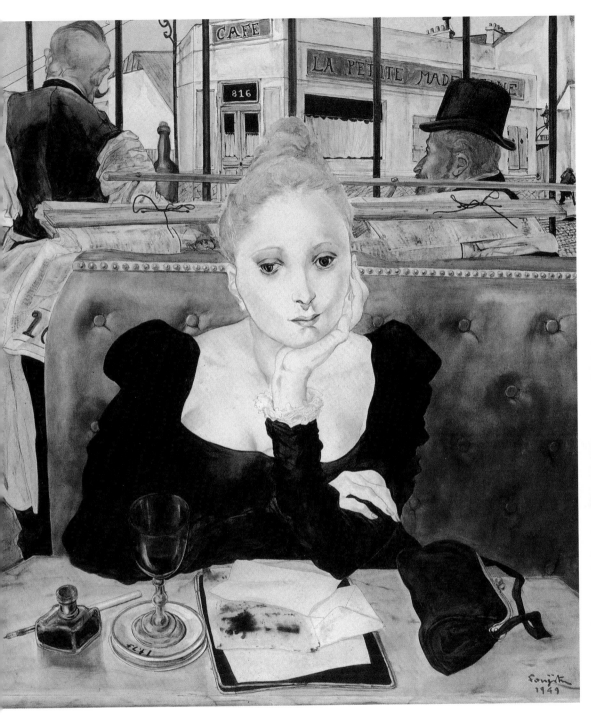

藤田嗣治　**咖啡館**　1949　油畫畫布　74×61.5cm　法國國立現代美術館藏

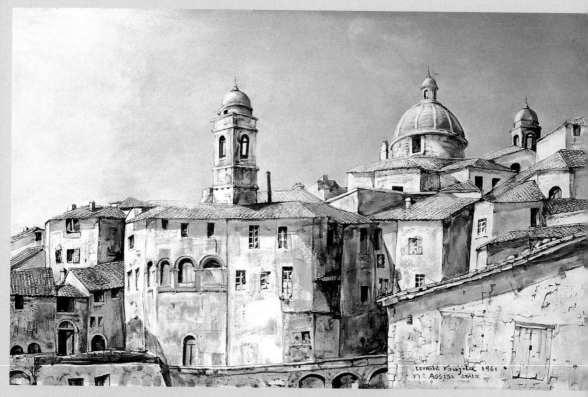

藤田嗣治　**阿西西**（**義大利**）　1961　油畫畫布　38×61.2cm　日本廣島美術館藏

藤田嗣治　**尚・羅斯坦像**　1955　油畫畫布　100×81cm　卡納瓦雷美術館藏

藤田嗣治年譜

藤田嗣治的簽名式

1886　是年明治十九年，藤田嗣治於十一月二十七日出生於東京府
　　　牛込區（現在的東京都新宿區）新小川町一丁目八番地（江
　　　戶川的大曲附近）。父母分別是藤田嗣章與藤田麻莎，為家
　　　中的次男（排行老四，其上尚有兩名姊姊及一位兄長。）。
　　　父親是當時東京陸軍醫院的陸軍一等軍醫主任，後於大正六
　　　年擔任陸軍軍醫總監。

1888　二歲。十一月，隨父親轉任新職而搬到熊本縣稗田。

1891　五歲。八月二十一日，母親病逝於熊本。藤田嗣治被交予已
　　　嫁給父親之副官盧原信之的大姊來照顧。

1893　七歲。搬至東京居住。就讀高等師範學校附屬小學。

1900　十四歲。就讀高等師範學校附屬中學。於巴黎萬國博覽會上
　　　展出水彩畫作品。

1903　十七歲。在曉星中學夜間部開始學習法文。

1905　十九歲。春季開始在明治美術會旗下；由本多錦吉郎所主持
　　　的「彰技堂」學習，準備進入東京美術學校。四月進入當年
　　　才設立的美術學校預備科就讀，五個月後正式就讀於西洋畫
　　　科，並於此時開啟其對油畫繪畫技巧以及觀點的認識。當時

藤田嗣治像，
1935年。（右頁圖）

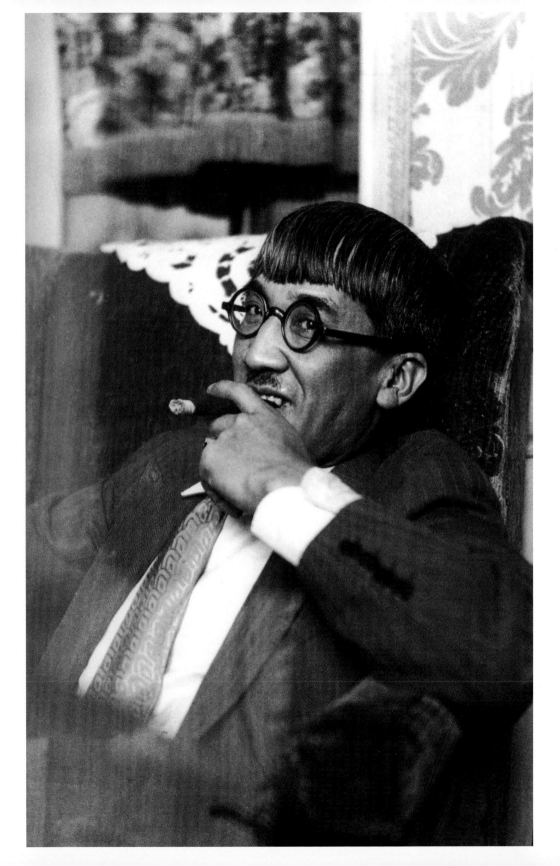

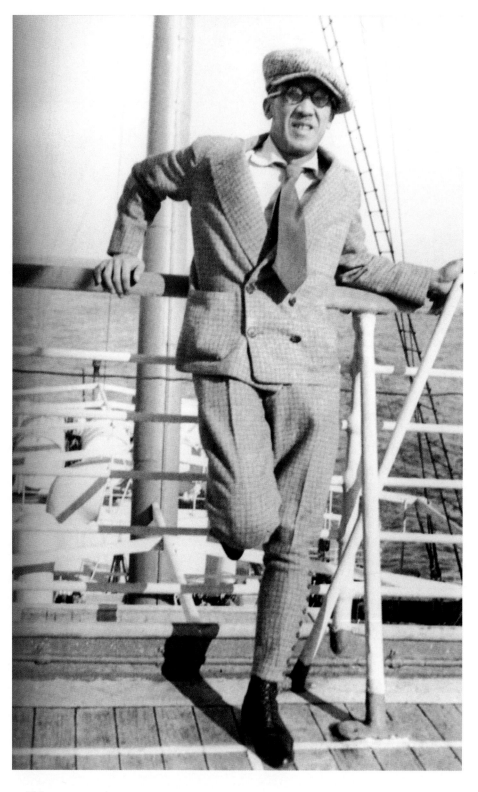

藤田嗣治前往
拉丁美洲，
1931年。

的校長是正木直彥，西洋畫科主任則為黑田清輝。

1906　二十歲。到中國、滿洲旅行。

1910　二十四歲。東京美術學校西洋畫科畢業，同學包括池部鈞、
　　　近藤浩一路、田中良、長谷川昇與岡本一平等人。作品雖然
　　　入選了最後的白馬會畫展，但文展卻連續三次落選。

1912　二十六歲。與鴇田登美子結婚。

1913　二十七歲。八月到達巴黎並落腳於藝術家聚居的蒙帕納斯。
　　　停留雖不長卻對其有決定性的影響；他得以接觸到畢卡索、
　　　亞美迪歐・莫迪利亞尼、巴辛，史丁等人並進形成一獨特畫
　　　派，此畫派在1925年被知名藝術評論家—安德烈・華諾命名
　　　為「巴黎畫派」。年底赴倫敦旅行。

1914　二十八歲。搬到法居耶並設立工作室，嘗試立體派等各種繪
　　　畫。九月，爆發第一次世界大戰，與前一年認識的日本畫家
　　　川島理一郎等人，持續在巴黎從事極少數的繪畫工作。秋
　　　季，繪製巴黎的城市壁畫，意識到自己的藝術才能。

1915　二十九歲。六月開始約半年時間，與川島理一郎前往多爾多
　　　涅省埃茲德塔雅克村附近的馬爾札克，於該一帶觀察史前時
　　　代洞穴壁畫，並持續進行素描和研究。在當年離婚。

1916　三十歲。預計回到日本，但由於一次世界大戰爆發，從此與
　　　家庭與祖國分離。在寄予其父的信中寫道：「直到我成功之
　　　前請當作我已死。」
　　　而後離開了籠罩在戰爭下的巴黎，為求生計而赴英國，並於
　　　倫敦以及近郊居住數月並從事畫作修繕以及裁縫師賽爾斐吉
　　　工作室的打樣工作。

1917　三十一歲。是年大正六年。一月一日返回巴黎，居住於十四
　　　區的凡辛傑托里克斯路上。三月二十七日，與同為畫家的菲
　　　南黛・芭里結婚並安身於迪瓏柏街（Rue Delambre）五號。曾
　　　與莫迪利亞尼的畫商紀庸簽約，以水彩畫換取每個月固定的
　　　收入，而得以安身立命。六月於位於波西街的紀庸畫廊舉行
　　　個人首展並得到好評，之後在十一月又舉行第二次個展，展
　　　出作品均為水彩畫。夏季，到布列塔尼旅行。年底到次年冬

天，以油彩繪製了許多巴黎的風景畫。

1918　三十二歲。四月始至夏天，與莫迪利亞尼、珍妮·赫布特尼
　　　及其母親、史丁、畫商茲博羅夫斯基、妻子菲南黛一起到法
　　　國南部的坎城，並於坎城拜訪了雷諾瓦。七月離開坎城，八
　　　月到亞維儂附近的亞維儂新城作畫。十一月十一日，第一次
　　　世界大戰休戰條約簽訂。十一月至年底，於巴黎凡貝斯畫廊
　　　舉行個展，該藝廊經營者為紀庸的岳父，展出包括油彩及水
　　　彩畫共一百五十二件作品，內容多為描繪巴黎的風景畫。

1919　三十三歲。於春季聯合沙龍中展出小幅作品。三至四月，再
　　　度於紀庸畫廊舉行個展，展出作品多為宗教主題。十一月，
　　　送出六幅宗教畫作品參加重新開辦的秋季沙龍展，全獲入
　　　選。

1920　三十四歲。一月，在獨立沙龍展中展出六幅作品。這段時期
　　　離開紀庸畫廊，自三月起改在勒普特畫廊舉行個展。夏天在
　　　舉辦於安特衛普的布魯塞爾畫廊聯展參展；自此開始，提升

藤田嗣治與瑪德
蓮·樂格於巴
黎，1930年。

　　　於比利時的知名度。以正式會員身份參
　　　加秋季沙龍展，並展出六幅作品；裸
　　　女、貓、人像等主題貫徹其創作，並開
　　　始創作其最知名的白底畫作系列。

1921　三十五歲。一月，在獨立沙龍美展中展
　　　出作品，並於布魯塞爾舉行個展。秋
　　　季沙龍展中則展出了在平滑的白底上繪
　　　製的〈自畫像〉、〈室內靜物畫—鬧
　　　鐘〉，及初次發表的〈裸女〉，建立起
　　　個人獨特的畫風。秋天，與贊助人塞荷
　　　茲前往義大利旅行，謁見羅馬教宗班乃
　　　迪克斯十五世，並接受委託繪製法蘭西
　　　斯柯·薩威的肖像畫，但因第二年教宗
　　　辭世而中斷，期間到西斯丁禮拜堂等地
　　　觀賞義大利藝術。

1922　三十六歲。一月於獨立沙龍展中展出

作品，四月參加法國國家美術學會的日本美術展覽會。十一月，於秋季沙龍展中展出作品，並擔任該展的審查委員。東京美術學校的和田英作將其作〈室內靜物畫—鬧鐘〉攜回日本，於十月的第四屆帝展中展出，由於此畫是在巴黎成名的日本作品首次回國展出，因此獲得極大迴響。比利時皇家美術館買下了春季於布魯塞爾森托爾畫廊展出的1921年作品〈自畫像〉。

1923　三十七歲。兩幅作品於一月被選入當年創立的「杜樂麗沙龍展」。〈五裸女〉於秋季沙龍展中展出。

1924　三十八歲。與菲南黛分居，而與女伴露西‧芭鐸（小名小雪）一起居住於位於巴黎十六區的亨利馬汀街，以小雪為模特兒創作題為〈雪〉（Youki）的巨幅裸女圖，該作於秋季沙龍展備受矚目，私人訂單大量湧入。藤田嗣治以其時髦的花花公子形象積極參與巴黎各大藝術沙龍、晚會等活動並持續創作。春季，受邀參與杜樂麗沙龍展。雖旅居海外但仍獲邀擔任日本帝展評審委員，並於十月帝展中展出〈室內靜物畫—手風琴〉（1922年）。十一月，擔任由羅夫‧莫瑞率領的瑞典芭蕾舞團所演出的《奇妙的比賽》之舞台設計及服裝設計。這段時期也在安特衛普繪製壁畫，並結識比利時贊助者法蘭索瓦‧法蘭克。

1925　三十九歲。在杜樂麗沙龍展中展出名為〈舞會前〉油畫及其他的畫作品。九月開始，在法蘭西現代美術第二次展覽中展出油彩與版畫作品。獲得法國政府頒授榮譽軍團騎士勳章，以及比利時頒授的騎士勳章。1924年底至1925年初，在第一本單行本發表的畫集《藤田嗣治》中，收錄了米歇爾‧弗凱爾所撰寫之專著。

1926　四十歲。昭和元年一月，作品〈兩友人〉被法國政府收購，藏於巴黎盧森堡美術館。五月，於杜樂麗沙龍展中展出油畫七幅、銅版畫六幅。在秋季沙龍展中展出〈七葉樹山〉。

1927　四十一歲。搬到十四區的蒙梭利公園附近。雖然社交生活日益繁忙，但也因備受矚目而被要求支付巨額稅金。三月，在

卡亞格拉諾夫畫廊舉行個展。羅浮宮美術館的銅版畫室收藏了藤田的腐蝕銅版畫之原版。

1928　四十二歲。紀庸畫廊、伯罕畫廊、艾爾康坦波朗畫廊等分別展出藤田的作品。保羅・毛杭出版畫集《藤田嗣治》。

1929　四十三歲。四月，文藝復興畫廊舉行旅居巴黎的日本畫家聯展。為巴黎國際大學城日本館繪製大型壁畫〈歐人來日圖〉，同年，亦替位於聖・奧諾雷街上的聯合俱樂部之遊樂室繪製大幅壁畫。六月，在法國國立網球場現代美術館舉辦的日本美術展覽會擔任展出委員長，並展出四幅作品。九月返回日本，十月於東京的朝日新聞社、日本橋三越美術館舉行個展。出版第一本隨筆集《巴黎側寫》。

1930　四十四歲。一月，離開日本前往巴黎。受到經濟大蕭條的影響，藝術市場低迷。出售在蒙梭利的房子。十一月，獨自前往美國，在紐約萊哈德畫廊舉行個展。

1931　四十五歲。一月，回到巴黎並與小雪分居，搬到十五區的拉克帖爾街。小名豹兒的巴黎賭場舞者瑪德蓮・勒丘進入藤田嗣治的生命，此時期同時也是他生命的轉捩點。十月底，藤田嗣治在瑪德蓮的陪同之下進行為期接近三年的世界之旅；此次旅行首先造訪了古巴與夏威夷，於拉丁美洲國家間周遊接著前往美國西岸，最後為中國。

1932　四十六歲。三月，前往阿根廷。舉行個展後即造訪玻利維亞（7月）、祕魯（8月）、古巴（10月），十一月赴墨西哥。

1933　四十七歲。在墨西哥約停留七個月，深為里維拉、奧羅斯科等的壁畫深受感動。轉往美國後，十一月到達日本。世界之旅迄於日本並在祖國受到熱烈歡迎，寄宿於高田馬場（淀橋區戶塚町）的中村綠野（即其二姊夫）府中，後與瑪德蓮定居於東京。

1934　四十八歲。二月，在東京銀座的日動畫廊舉行第一次個展，展出作品以在中南美創作的畫作為主，後來也在同一畫廊持續舉辦個展。三月，以二科會會員身分在秋季二科展中特別

波利維亞，藤田嗣治攝於1932年。

藤田嗣治攝於拉丁美洲，
1932-1933年。

於墨西哥科約阿坎區的迪亞哥·里維拉與芙烈達·卡蘿之家。藤田嗣治攝於1932年。

陳列二十七幅作品。九月,在巴西咖啡廳繪製壁畫。同年在高田馬場的中村綠野府中建造墨西哥風的工作室。年底,赴中國旅行。

1935　四十九歲。二月,繼續在日動畫廊舉辦個展。六月,於新宿紀伊國屋舉行個展,發表取材於中國的作品。秋季,為大阪的Sogo百貨公司的特別餐廳繪製壁畫,並在東京銀座繪製可倫邦天井畫。

1936　五十歲。在日動畫廊舉辦個展。在春、秋季的二科展上發表作品。四月,為京都的關西日法學館繪製壁畫;九月,於當地的大丸百貨公司繪製壁畫。於《改造》、《畫室》兩雜誌上發表壁畫相關文章。六月,瑪德蓮去世,藤田嗣治於幾個月後與崛內君代結婚。搬到四谷區左門町居住。出版隨筆集《憑本事》。

1937　五十一歲。二月至三月初,為秋田市的平野政吉府邸的倉庫繪製長達20公尺的大壁畫〈秋田家在太平山三吉神社祭禮圖〉。一九二八年所作的〈自畫像〉獲法國國立巴黎近代美術館收藏。七月,在東京市麴町區下六番町建造工作室,遷

迪亞哥·里維拉 **農業革命** 壁畫（繪於
杜樂麗宮），藤田嗣治攝於1932年。

崛內君代，藤田嗣治於1936年在東京拍
攝。

古巴，藤田嗣治攝於1932年。

居於此。

1938　　五十二歲。五月赴沖繩旅行。六月，在日
　　　　動畫廊舉辦「琉球作品發表展」。九月於
　　　　二科展上發表取材自沖繩的作品。十月，
　　　　受海軍本部委託，以轟炸中國南昌為題
　　　　材，於次年繪製大型作品〈南昌機場火攻
　　　　圖〉。

1939　　五十三歲。四月，與妻子一同從鎌倉丸經
　　　　由美國到法國。五月，抵達巴黎，住在蒙

馬特的歐德涅街。九月，德軍進攻引爆第二次世界大戰，此後暫時居住於多爾多涅。

1940　五十四歲。五月，戰事迫使藤田夫妻二人離開巴黎，返回日本，七月七日到達神戶。八月的二科展上，特別陳列於法國創作的作品。九月，受陸軍部委託創作諾門坎戰役圖，因此前往蘇聯與中國的國界相交處旅行。

1941　五十五歲。一月，父親藤田嗣章過世。五月，被推薦為藝術會會員，因此退出二科會。在三月舉辦以巴黎為創作主題的作品個展，另一方面也在大日本海洋美術展（5月）、聖戰美術展（7月）展出戰爭畫。十月，擔任帝國藝術院及國際文化振興會的文化使節，被派往法屬印度支那，陸續前往越南河內、西貢等地。十二月八日，日本偷襲珍珠港，太平洋戰爭爆發。九月，《畫論》雜誌創刊號刊載藤田特集。

1942　五十六歲。被任命為亞洲大戰軍方畫師，為畫戰爭圖，分別於三月被陸軍部、五月被海軍部派往東南亞各地取材。之後於大東亞戰爭從軍畫展（7月）、大東亞戰爭美術展（12月）中展出戰爭畫作。滿洲國建國十週年慶祝畫展（10月）中展出印度支那的風景畫。出版隨筆集《泳於地》。

1943　五十七歲。元月，以〈新加坡的亡落〉得到昭和十七年度朝日文化獎。國民總力決戰美術展（9月）、大東亞戰爭美術展（12月）中展出戰爭畫作。文展（10月）中展出受米勒而激發創意的〈暴風雨〉。

1944　五十八歲。在戰艦獻納帝國藝術院會員美術展（2月）中展出柬埔寨的風景畫，陸軍美術展（3月）、文部省戰時特別美術展（10月）亦分別展出戰爭畫。為了躲避空襲，撤到神奈川縣津久井郡小淵村的藤野。

1945　五十九歲。四月時麴町的工作室因空襲而燒毀。八月，在撤退地的小淵村等待戰爭結束。戰爭畫被送往美國，受聯合國軍總司令部的邀請解說戰爭畫內容，引起諸多爭議。

1946　六〇歲。遷居練馬區小竹町（江古田）。向法國領事館申請簽證。

作畫中的藤田嗣治，1938年。

1947　六十一歲。五月，在東京都美術館開館二十週年紀念現代美術展上展出〈我的夢〉。七月在高島屋與堂本印象舉辦二人展。九月在紐約甘洒迪畫廊舉辦個展。十月，擔任第三屆日展二科審查員。

1948　六十二歲。彙集關於巴黎時期的座談，出版《巴黎的日與夜》。十月，於近代日本美術總合展上展出。於第四屆日展擔任二科審查員。十一月，於銀座資生堂舉辦個展。

1949　六十三歲。應聘擔任布魯克林美術館附屬藝術學院的教授，三月十日從羽田機場出發，搭乘汎美航空前往紐約；數個月後，夫人亦前往美國。期間仍持續創作，十一月在瑪西亞斯柯蒙畫廊舉行個展，展覽主題是赴美後的作品。此旅程對藤

田嗣治來說無疑是輿論壓力上的一大緩解，但他最終仍是希望返回法國。

1950　六十四歲。一月，從紐約搭乘華盛頓號前往巴黎。二月四日抵達巴黎，但此時的巴黎已與他三〇年代末離開時呈現出極為不同的面貌，他細緻且不苟的創作風格也與其他當代藝術家已大相逕庭。三月，在巴黎的佩底德畫廊舉行個展，展覽主題是在紐約創作的作品，深受好評，保羅·佩底德（Paul Pédridès）為其經紀人。四月，大阪松坂屋舉行回顧展。秋季沙龍展上展出〈向拉封丹致敬〉。夏季，搬到蒙帕納斯的康帕尼·普雷米爾街定居。

1951　六十五歲。二月，到阿爾及利亞旅行。五月，將作品〈家中室內〉（1921年、1922年）、〈咖啡館〉（1949年）、〈扶萊河岸〉（1950年）等畫作捐贈給法國國立近代美術館。受邀參與第一屆「時代的畫家證人」展出作品，後來持續參展。十一月，由西班牙美術協會主辦的藤田嗣治個展，作品於馬德里展出。到西班牙旅行。

藤田嗣治與男童一起作畫，1952年。

1952	六十六歲。在佩底德畫廊舉行個展。將作品〈愛德加·基奈飯店〉贈予卡納瓦雷美術館。
1953	六十七歲。在時代的畫家證人展（1月）、獨立沙龍展中展出作品。作品被送往日本參與日本國際美術展。在巴塞隆納、阿爾杰、畢爾包、耶特波利（瑞典）的畫廊中展出作品。
1954	六十八歲。在獨立沙龍展中展出作品，並於佩特利德斯畫廊舉行個展（7月）。
1955	六十九歲。二月二十八日，取得法國國籍；五月六日，註銷日本國籍。辭退日本藝術院會員資格。在時代的畫家證人展、獨立沙龍展中展出作品。日本的橋石美術館於三月舉行藤田特展。十一月，於澀谷東橫展舉辦平野收藏展，展品以藤田嗣治的作品為主軸。
1956	七十歲。在時代的畫家證人展中展出〈約翰·羅斯坦的肖像〉。
1957	七十一歲。獲法國政府頒授榮譽軍團軍官勳章。
1958	七十二歲。在時代的畫家證人展中展出〈小酒館〉，翌年該作獲巴黎市政府收藏。成為比利時皇家學院的會員。
1959	七十三歲。十月十四日，在法國蘭斯大教堂與夫人一同受洗成為天主教徒，藤田遂改名為李奧納多以紀念李奧納多·達文西。同日將作品〈聖母與聖子〉獻納予蘭斯大教堂。自當年起至次年，傾力於繪製以基督教為主題的大型作品。
1960	七十四歲。六月，在佩底德畫廊舉行個展，發表以基督教為主題的作品。十月，於東京伊勢丹展出以平野的收藏品為中心，並包含新作的畫展。
1961	七十五歲。赴義大利旅行。十月，得到第一屆的得里雅斯特宗教美術展金牌獎，並於巴黎受獎。十一月，遷到維耶勒巴克爾的謝夫赫斯谷。

藤田嗣治，攝於前往法國的船上，1939年。

藤田嗣治於其工作室創作情景,1959年。

艾松省維耶勒巴克爾工作室景(上圖)

藤田嗣治與演員瑪珮薩・唐恩(Marpessa Dawn)合影,該女星為畫家〈**黑人聖母**〉一作擔任模特兒,照片攝於維耶勒巴克爾;而該畫繪於1963年。(右圖)

1962	七十六歲。十月，在第一屆「國際形象展」上展出作品。
1963	七十七歲。四月，日動畫廊舉辦藤田展。
1964	七十八歲。六月，於佩底德畫廊舉辦最後個展。
1965	七十九歲。日本橋畫廊的版畫展、日本國立近代美術館、二科會五十週年紀念回顧展、大阪富士川畫廊、東京日動畫廊等都展出藤田的作品。得到由蘭斯的香檳企業主勒內·拉魯提供的贊助，著手進行蘭斯禮拜堂的建設計畫。
1966	八十歲。六月，蘭斯的和平聖母禮拜堂（通稱藤田小教堂）內的溼壁畫，由藤田與夫人共同完成，並於十月十五日舉行揭幕典禮。十二月八日，於巴黎醫院進行手術。
1967	八十一歲。這一年間，頻繁來往於巴黎的醫院，以及瑞士的蘇黎士州立醫院間。五月，以藤田作品為主的平野政吉美術館於秋田設館。
1968	八十一歲。一九六六年始病，一月二十九日下午，逝世於蘇黎士州立醫院。二月三日，於蘭斯大教堂舉行葬禮，遺體暫時下葬於蘭斯，後年才移往維耶勒巴克爾的教會墓地。三

藤田嗣治，攝於他的
工作室，1965年。

月，日本政府決定追贈藤田一等瑞寶勳章；巴黎、東京、京
都、秋田等地分別舉辦藤田追悼展。死後留下為數可觀的畫
作，以及版畫作品，從這些作品可窺見畫家融合日本與歐洲
文化的多元面向。

國家圖書館出版品預行編目(CIP)資料

藤田嗣治：巴黎畫派代表畫家 /
何政廣主編；鄧聿檠, 朱燕翔等編譯. -- 初版. --
臺北市：藝術家, 2012.07
200面；23×17公分. -- (世界名畫家全集)

ISBN 978-986-282-069-8(平裝)

1.藤田嗣治 2.畫家 3.傳記 4.日本

940.9931 101012131

世界名畫家全集
巴黎畫派代表畫家

藤田嗣治 **Tsuguharu Léonard Foujita**

何政廣 / 主編　　鄧聿檠、朱燕翔 / 等編譯

發行人　何政廣
主編　　王庭玫
編輯　　謝汝萱、鄧聿檠
美編　　王孝嫄
出版者　藝術家出版社
　　　　　台北市重慶南路一段147號6樓
　　　　　TEL：（02）2371-9692〜3
　　　　　FAX：（02）2331-7096
　　　　　郵政劃撥：01044798 藝術家雜誌社帳戶

總經銷　時報文化出版企業股份有限公司
　　　　　新北市中和區連城路134巷16號
　　　　　TEL：（02）2306-6842
南部區域代理　台南市西門路一段223巷10弄26號
　　　　　TEL：（06）261-7268
　　　　　FAX：（06）263-7698
製版印刷　新豪華彩色製版印刷股份有限公司
初版　　2012年7月
定價　　新臺幣480元

ISBN　978-986-282-069-8（平裝）